只要那裡有一種激情──波德萊爾論漫畫

夏爾·波德萊爾 Charles Baudelaire 著　郭宏安 譯

目次

現代生活的畫家
Le Peintre de la vie moderne

論笑的本質

並泛論造型藝術中的滑稽[1]

我不想寫一篇諷刺漫畫論，我只想把我對這種特殊的體裁常有的一些想法告訴讀者，這些想法如骨鯁在喉，不吐不快。我盡力說得有些條理，以便更易於消化。因此，本文純粹是一篇哲學家和藝術家的文章。一部敘述諷刺漫畫與政治或宗教事件的關係的通史肯定是一部輝煌的、重要的著作，這些政治或宗教事件有重大的，也有細小的，但都關係到民族精神或時尚而使整個人類受到震動。這件工作還有待完成，因

1 本文最初發表於一八五五年七月八日。

005

為迄今為止發表出來的論文差不多只是些材料；然而我認為這項工作應該分而為之。

很清楚，一部關於諷刺漫畫的這種意義上的著作是一連串的事實，是一條巨大的軼事的畫廊。比之藝術的其他分支，諷刺漫畫中更是存在著兩種從不同的甚至幾乎相對立的方面看都是珍貴的、值得稱道的作品。一種作品的價值在於它所表現的事實。這些作品無疑會受到歷史學家、考古學家甚至哲學家的注意，它們應該在國家檔案、人類思想的履歷中佔有一席地位。它們像報刊的活頁一樣，一陣陣風吹走了舊的，又吹來了新的。而另一種作品則具有一種神秘的、持久的、永恆的成分，我想專門談談這後一種，並想引起藝術家們的注意。在這種旨在向人表現人自身的精神和肉體之醜的作品中引入美的此種難以把握的成分，這真是一種確實值得注意的奇事！而且還有一件更神秘的事情，就是這種可悲的現象還在人身上引起一種持久的、不可抑制的歡笑！

這就是本文的真正主題。

我忽然產生了顧慮。應該用合乎規矩的證明來回答某些莊重至極的教授肯定會狡

猙地提出的先決問題嗎？他們是些道貌岸然的江湖騙子，是從學院冰冷的地下墳墓中出來的賣弄學問的死屍，活像某些睿齒的幽靈，回到活人的土地上，向一些慈善機構討幾文小錢。「首先，」他們會問，「諷刺漫畫是一種體裁嗎？」「不，」他們的同事會答道，「諷刺漫畫不是一種體裁。」我在學士院院士的晚宴上聽見過這樣的胡說八道。這些老實人讓侯貝・馬蓋[2]的滑稽擦身而過卻看不出其中有關道德和文學的重大徵兆。他們如果生活在拉伯雷的時代，會把他當做一個低級粗俗的小丑。在哲學家的眼中，與人有關的東西中沒有什麼是毫無意義的，這難道還需要證明嗎？肯定，迄今為止尚未經任何一種哲學深入分析過的東西正是這種深刻而神秘的成分。

因此，我們就來談談笑的本質和諷刺漫畫的構成元素；然後，我們也許要考察一下這種體裁產生過的幾件傑作。

<hr />

2 Robert Macaire，當時的一個滑稽諷刺的人物形象，以罪犯或刺客的身分出現在法國舞臺上和杜米埃諷刺漫畫中。

二

智者發抖的時候才笑。這奇特而驚人的格言出自哪一張德高望重的嘴？出自哪一支完全正統的筆？它來自猶大[3]的哲學家國王嗎？應該把它歸於約瑟夫·德·邁斯特[4]，這聖靈鼓舞著的士兵嗎？我隱約記得在他的一本書中讀到過，大概也是引文。這思想與風格的嚴峻與波舒哀[5]的崇高的聖潔相合，然而，思想表達的簡練和過細的精妙更使我將其歸在布荷達魯[6]這個無情的基督教心理學家的名下。自從我想寫這篇文章以來，這條奇特的格言常縈回腦際，我願先吐為快。

我們且來分析這奇怪的命題。

智者即受到上帝的精神激勵的人，知道如何執行上帝的意旨的人，他只在發抖的時候才笑，才縱情大笑。智者發抖，是因為他笑了；他害怕笑，正如他害怕塵世的景

象，害怕欲念。他在笑前止步，正如他在誘惑前止步。因此，依智者看，在其智者的特性和笑的首要特性之間存在著某種隱秘的矛盾。事實上，一些不止於莊嚴的回憶從我腦際閃過，我順便指出：化為肉身的聖子就是傑出的智者，他從未笑過。這完全證實了這條格言的正式的基督教性質。在全知全能的祂[7]的眼中，不存在滑稽。然而，化為肉身的聖子卻有過憤怒，他甚至哭過。

因此，請記住這一點：首先，這裡有一位作者，自然是基督徒，他像有些人一樣認為智者在笑之前要仔細地觀看，就好像他感到有某種無以名之的不適和不安似的；其次，從絕對的知識和力量的角度看，滑稽消失了。這樣，將這兩個命題顛倒過來，

———
3 Judée，古代巴勒斯坦南半部統稱。
4 Josephe de Maistre（1753-1821），法國作家，哲學家，以保守的反啟蒙理論聞名。
5 Jacques-Benigne Bossuet（1627-1704），法國作家，神學家。
6 Louis Bourdaloue（1632-1704），法國著名講道者。
7 指上帝。

就會得出如下結論：一般地說，笑是瘋子的特性，其中多少總是意味著無知和貧弱。

我絕不想貿然駛入神學的海洋，我顯然沒有羅盤和足夠的風帆；我只想用手向讀者指出這種奇特的遠景。

根據正統思想的觀點，人類的笑肯定是和昔日的墮落及肉體和精神的退化緊密相連。表達笑和痛苦的是那些與遵守戒律及知善惡有關的器官，即眼睛和嘴。在人間天堂裡（神學家說過去有過，是一種回憶；社會主義者說將來會有，是一種預言），在人間，在天堂，就是說在人覺得一切創造出來的東西都盡善盡美的環境裡，愉快並不在笑之中。他沒有任何痛苦，因此他的臉是天真的、平靜的，現今激動著各個民族的笑絲毫也改變不了他面部的線條。在極樂的天堂裡是看不到笑和眼淚的。笑和眼淚是痛苦的產物，它們之產生是因為神經緊張的人缺乏足夠的體力來控制它們。根據這位基督教哲學家的觀點，人的嘴唇上綻出的笑標誌著一種災難，和他的眼淚流露出的災難同樣深重。上帝想使自己的形象千變萬化，他並未在人的口中置入獅子的牙齒，但

人卻用笑來囓咬；他的眼中並沒有蛇的魅力，然而他用眼淚來誘惑。請注意，人也用眼淚來消除人的痛苦，有時也用笑來軟化人的心，吸引人的心；因為墮落引起的現象將成為贖罪的方式。

請允許我提出一個詩的假設，我將用它來驗證這些說法的正確性，許多人大概覺得這些想法被神秘主義的先驗推理打上了污點。既然滑稽是一種可惡的、源於魔鬼的成分，那就試將一個絕對原始的、可以說是出於自然之手的靈魂放在它的面前吧。

請以薇吉妮[8]的偉大典型的形象為例，這一形象完美地象徵著絕對的純潔和天真。薇吉妮來到巴黎，身上還裹著海上的霧，披著赤道的金色陽光，眼睛裡充滿著海浪、高山和森林的崇高的原始形象。她跌進了喧鬧的、放蕩的、有毒的文明之中，而她還渾身浸透著印度純粹而豐富的香氣。使她與人類聯繫在一起的是家庭和愛情，是母親和

8 Virginie．貝納丹．德．聖比埃的小說《保羅和薇吉妮》主人公。《保羅和薇吉妮》（Paul et Virginie）出版於一七八七年。

情人。她的保羅，跟她一樣也像個天使，在一種不自覺的愛情未得到滿足的強烈慾望中，保羅的性別可以說與她的性別並沒有什麼區別。她是在邦布勒姆斯教堂裡認識上帝的，那是一座很簡陋的小教堂，她也是在難以描述的廣闊的熱帶藍天中和在森林及溪流的永恆音樂聲中認識上帝的。當然，薇吉妮很聰明，但她只需要很少的形象，很少的回憶，正如智者只需要很少的書一樣。於是有一天，在王宮廣場，在一個玻璃匠的窗前，在一張桌子上，在一個公共場所，薇吉妮偶然地、無意地看見了一幅諷刺漫畫！一幅我們認為很有興味的諷刺漫畫，充滿了痛苦和怨恨，一種敏銳的、無聊的文明是很會製造這種痛苦和怨恨的。讓我們假定那是些拳擊手的玩笑，不列顛式的醜惡，滿是凝血，加上一些可惡的 goddam，；或者，如果您的好奇的想像力願意的話，那就讓我們假定出現在我們純潔的薇吉妮眼前的是某種可愛的、撩人的猥褻，是當時的加瓦爾尼，並且是當時最好的東西，是某種針對王家遊樂園的侮辱性的諷刺，某種以造型藝術的形式出現的抨擊，其物件是羚羊公園，某寵姬污穢的行止，或是著名的

奧地利女人[10]的黃夜出逃。諷刺漫畫是雙重的：有畫，有思想；畫的線條粗暴有力，思想尖銳而隱蔽；一個思想天真的人會覺得有許多難以理解的成分糾結在一起，因為他習慣於憑直覺理解像他一樣簡單的事物。薇吉妮看見了，現在她在仔細端詳。為什麼？她在端詳未識之物。儘管如此，她仍然不大明白那有什麼含義，也不大明白那有什麼用。不過，您看見了翅膀的這種突然收攏，一個隱蔽的、想要退縮的靈魂的這種顫抖嗎？天使感覺到那裡有憤慨。我要說，不管她懂與不懂，實際上這種印象留給她的是某種不適，某種類似恐懼的東西。我要說，如果薇吉妮留在巴黎，有了知識，她也會笑的，我們會看到那是為什麼。不過現在，作為分析家和批評家的我們肯定不敢宣稱我們的智力高於薇吉妮的智力，且讓我們確認無瑕的天使在諷刺漫畫前感到的恐懼和痛苦吧。

9 英文，可厭的，該死的。本是形容詞，這裡用作名詞。
10 指法王路易十六的妻子瑪麗・安東尼。

三

關於這種醜惡現象的原始理由，笑的生理學家們是一致的，這足以證明滑稽是人的魔鬼性的最明顯的標誌之一，是包含在象徵蘋果中的許多籽仁之一。但是，他們的發現還不很深刻，且行之不遠。他們說笑來自優越。生理學家在這一發現面前想到了自己的優越而發笑，對此我並不感到驚奇。所以應該說：笑來自對自己的優越的意識。如果有的話，那是一種魔鬼的意識！那是驕傲和謬誤！眾所周知，醫院裡所有的瘋子都意識到他們的過度發展的優越。我幾乎沒有見過謙卑的瘋子。請注意，笑是瘋狂的最頻繁最大量的表現之一。請看這一切是多麼一致：當薇吉妮墮落了，在純潔性上降下一級的時候，她就會開始意識到自己的優越，她在世人眼中就會更有知識，於是她就要笑。

我說過笑中有軟弱的徵兆，事實上，神經質的抽搐，看到別人的不幸就產生一種可與打噴嚏相比的不由自主的痙攣，軟弱的標誌還有比這更明顯的嗎？這種不幸幾乎總是一種精神的貧弱。軟弱取笑軟弱，還有比這更可悲的現象嗎？然而還有更壞的。

這種不幸有時是一種很低等的不幸，是肉體方面的一種缺陷。舉一個生活中最庸俗的例子吧。一個人在冰上或馬路上跌倒，在人行道的盡頭滑了一跤，還有比這更可笑的嗎？於是他的兄弟般的同類的臉便雜亂無章地扭作一團，那臉部肌肉便像正午的時鐘或彈簧玩具一樣突然動作起來。這可憐的傢伙至少臉走了樣，也許還摔斷了胳膊腿。

可是，笑聲已起，不可抗拒，突如其來。可以肯定的是，如果有人願意深入地探索一下這種狀況，他會在發笑者的思想深處發現某種無意識的驕傲。這就是出發點：我，我沒有跌倒；我，我走得正；我，我的腳堅定穩當。看不見人行道斷了，或看不見鋪路石擋住了去路，幹出這種傻事的可不是我。

浪漫派，或者更確切地說，浪漫派的一個分支，惡魔派，是很懂得笑的這條首要

的原理的。如果不是人人都懂的話，至少人人都感覺到了，並且運用得很正確，即使在他們最粗野的怪誕和誇張中也是如此。一切感情誇張的異教徒，受詛咒的人，該下地獄的人，都不可避免地帶著嘴巴咧到耳根的笑容，他們都符合笑的純粹的正統；而且他們幾乎都是可敬的馬圖林[11]創造出來的偉大的惡魔、著名的旅行者梅莫特[12]的合法或不合法的孫子。對可憐的人類來說，還有什麼比那個蒼白而厭倦的梅莫特更偉大更有力的人物？但是，他身上有軟弱的、卑鄙的、反神的、反光明的一面，因此，他笑啊，笑啊，不斷地自比做人類的毛毛蟲，但他是那麼強，那麼聰明，對他來說，人類在肉體上和精神上的一部分限制不存在了！而這笑是他的憤怒和痛苦的不斷的爆發。

請聽明白，他是他的矛盾的兩重本性的必要的結果，對人來說，這結果是無限的偉大，對絕對的真實與正義來說，這結果又是無限的卑鄙和下流，因此他的笑令人膽寒。梅莫特是一個活生生的矛盾。他來自生命的基本條件，他的器官承受不了他的思想，因此他的笑令人膽寒腸斷。這是一種從不睡覺的笑，正如一種疾病，總是在發展，執行著上天的命令。因

此，作為驕傲的最高表現的梅莫特的笑永遠在完成著它的職責，一邊撕裂和燒灼著不可饒恕的笑者的嘴唇。

四

現在讓我們概括一下，使主要的命題更加明確，使之成為某種關於笑的理論。笑是邪惡的，因而是深具人性的。在人來說，笑是意識到他自己的優越的產物；同時，由於笑本質上是人性的，所以它本質上是矛盾的，也就是說，它既是無限的高貴的標誌，也是無限的災難的標誌，無限的災難是針對人所設想的絕對上帝而言，而無限的高貴則是針對動物而言。笑從這兩種無限的不斷的撞擊中爆發出來。滑稽，即笑的

11 Charles Maturin（1782-1824），愛爾蘭小說家。
12 Melmoth，馬圖林小說的主人公，他以靈魂為代價向魔鬼換得了生命的延長。

力量在笑者，而絕不在笑的物件。跌倒的人絕不笑他自己的跌倒，除非他是一位哲學家，由於習慣而獲得了迅速分身的力量，能夠以無關的旁觀者的身份看待他的自我的怪事。但這種情況是很少的。最滑稽的動物是最嚴肅的，例如猴子和鸚鵡。此外，假使剝奪了人的創造，那就不再有滑稽了，因為動物並不自認比植物優越，植物也不自認比礦物優越。針對動物的優越感，我從這種說法下面看到了智力中的許多賤民，對智者來說，笑是劣勢的標誌，智者因其思想具有觀照的單純而接近於兒童。我們可以把人類與人相比，我們看到，原始的民族像薇吉妮一樣，是想不到諷刺漫畫的，他們也沒有喜劇（不管哪個民族的聖書都是從來不笑的），但當他們漸漸走向智力的雲霧迷蒙的懸崖或俯身向著玄學的幽微難明的火爐時，他們就開始像梅莫特一樣邪惡地笑了；而如果在這些極端文明化的民族中，有一種智力受到一種高尚的雄心的推動，想超越世俗的驕傲的限制而勇敢地奔向純詩，並投入這種像自然一樣清澈深刻的詩中，那麼，笑就沒有了，如同在智者的靈魂中一樣。

由於滑稽是優越的標誌，或者是自以為優越的標誌，那麼自然就可以相信：各民族在達到某些神秘的預言家許諾的絕對淨化之前，將會看到他們身上滑稽的動機隨其優越增加而增加。但是同時滑稽也改變了性質。因此，天使的成分與魔鬼的成分平行地起作用。人類在上升，它為惡及對惡的認識獲得了一種力量，同時它也為善獲得了一種相應的力量。所以，我們作為一種比古代宗教法則更優秀的法則的子孫，作為耶穌心愛的門徒，是比異教的古代擁有更多的滑稽成分的。這不足為奇。這一點也是我們全部精神力量的一個條件。那些堅決的反駁者可以徵引那個講述一位哲學家看見一頭驢吃無花果而大笑而死的傳統小故事[13]，甚至也可以舉出阿里斯托芬和普勞特斯[14]的喜劇。我的回答是，除了這些時代本質上是文明時代以及信仰已然消失之外，那種滑稽與我們的滑稽並不完全一樣。其中甚至有某種野蠻的東西，我們差不多要做出思想

[13] 這是若干古代作家講過的一個故事，也曾出現在拉伯雷的《巨人傳》之中。

[14] Platus（約前254─前184），拉丁喜劇詩人。

倒退的努力才能化為己有，其結果就是模仿。至於古代留給我們的那些怪誕的形象，例如面具，青銅小塑像，各種筋肉暴突的赫丘利，向空中捲舌頭、兩耳尖尖的小普里阿普斯[15]，均呈小腦狀和陽具狀，那些羅慕路斯[16]的白皙的女兒們無邪地騎在上面的神奇的陽具，那些掛著鈴鐺長著翅膀的繁衍後代的醜惡的器具，我認為所有這些東西都是十分嚴肅的。維納斯，潘，赫丘利，他們都不是可笑的人物。耶穌來了之後人們才笑，再加上柏拉圖和塞內卡。我認為古代人對鼓手長和各種耍把戲的人是充滿敬意的，我上面提到的各種怪誕的偶像不過是些崇拜的標記，或最多是力量的象徵，它們根本不是有意滑稽的思想的產物。印度和中國的偶像並不知道它們自己是可笑的，滑稽存在於我們基督徒身上。

五

我們還不能認為一切困難都已克服。最不習慣於這種美學精妙之處的那些人很快會向我提出這種狡詐的反駁，即笑是多種多樣的，人們並不總是從不幸、軟弱和劣勢中取樂。許多引我們發笑的場面都是無邪的，不單是兒童的娛樂，就是許多作為藝術家的消遣的東西也都與撒旦的精神了無關係。

表面上看，這也有些道理。但是，首先應該區分愉快和笑。愉快是自存自在的，一種徵兆，一種判斷。什麼徵兆？問題就在這裡。愉快是單一的；笑是雙重的或矛盾的感情的表現，因此而有抽搐。所以，用兒童的笑來反駁我是徒勞的。兒童的笑，即一種徵兆，一種判斷。什麼徵兆？問題就在這裡。愉快是單一的；笑是雙重的或矛盾但有不同的表現，有時幾乎是看不見的，有時則以哭來表現。笑只不過是一種表現，

使作為肉體的表現，作為形式，也是和目睹一幕喜劇或觀看一幅諷刺漫畫的成人的笑判然有別的，或是和梅莫特的可怕的笑判然有別的；梅莫特是一個不得其位的人，處於人類疆土的最後邊緣和高尚生活的邊界之間，他總是自以為快要擺脫魔鬼契約了，不斷地希望用這種造成他的不幸的超人能力來換取他所羨慕的無知者所擁有的純粹意識。兒童的笑仿佛鮮花的開放，那是獲取的愉快，呼吸的愉快，開放的愉快，觀照、生活、成長的愉快，那是一種植物的愉快，因此，一般地說，那應該稱微笑為宜，是某種與狗的搖尾或貓的呼嚕相類似的東西。不過，請注意，如果說兒童的笑還有別於動物的滿意的表示，那是因為這笑並非完全與願望無關，所以它仍然與某些小人相合，也就是說，與成長中的撒旦相合。

有一種情況，問題更為複雜。那也是人的笑，然而是真正的笑，強烈的笑，其物件並不是同類的軟弱或不幸的跡象。大家很容易就能猜到我想說的是由怪誕[17]引起的笑。那些令人驚奇的創造，那些其理由與正當性不能由常識的規範來證明的東西，常

常在我們身上引起一種瘋狂的、過分的大笑，這種笑表現為無休止的痛苦和昏厥。很明顯，應當加以區別，而且又多了一個層次。從藝術的觀點看，滑稽是一種模仿，而怪誕則是一種創造。滑稽是一種混有某種創造能力的模仿，即混有一種藝術的理想性。那麼，作為總是佔上風並且是滑稽中笑的自然原因的人類，驕傲就變成了怪誕笑的自然原因，而怪誕是一種混有某種模仿自然中先存成分之能力的創造。我的意思是，在這種情況下，笑是優越感的表現，但不是人對人，而是人對自然。不應該認為這種想法過於細膩，這不是排斥這種想法的充足的理由。問題在於找出另一種可以接受的解釋。如果這種解釋看起來離得很遠，有些難以接受，那是因為怪誕產生的笑本身含有某種深刻的、公理的、原始的東西，遠比由於風俗的滑稽引起的笑更接近無邪的生活和絕對的愉快。撇開實用問題不談，這兩種笑之間存在的差別和功利派文學

17 「怪誕」一詞在原文中是 le grotesque，「滑稽」一詞在原文中是 le comique。

與為藝術而藝術派之間存在的差別是一樣的。這樣，怪誕也就成比例地高居於滑稽之上。

此後，我將把怪誕稱為絕對滑稽，作為普通滑稽的反題；而普通滑稽，我將稱之為有含義的滑稽。有含義的滑稽是一種更清晰的語言，易於被普通人理解，尤其是更易於分析，它的成分明顯地具有兩重性：藝術和道德意識。但是，絕對滑稽卻更接近自然，表現出一種單一性，通過直覺來把握。怪誕只有一種驗證方式，就是笑，而且是突然的笑，面對著有含義的滑稽，是可以事後發笑的，這並得不出與它的價值相對立的結論，問題在於分析要快。

我說過「絕對滑稽」，但應注意，從最後的絕對這個角度看，只有愉快；滑稽只是在針對墮落的人類時才能夠是絕對的，我就是這樣來理解的。

六

絕對滑稽所具有的高雅本質造成了優秀藝術家的特性，這些藝術家擁有接受任何絕對觀念的足夠能力。因此，迄今對這些觀念感覺最敏銳並將其一部分運用在他的純美學和創造性的著作中的人，是岱奧多·霍夫曼（Théodore Hoffmann）。他總是明確區分普通的滑稽和他稱之為天真的滑稽的那種滑稽。他常常試圖把他辯證提出的或以有靈感的談話和批評性的對話方式拋出的那些艱深理論一一化為藝術品。當我要應用上面提出的原則並給每一類別提供一個樣品的時候，我就是從這些作品中得到最顯著的例子的。

同時，絕對滑稽和有含義的滑稽還分為屬、亞屬和族。這種劃分可以在不同的基礎上進行。可以首先根據一種純哲學的法則來劃分，就像我已開始進行的那樣，然後再根據一種創造藝術的法則來劃分。第一種劃分是由絕對滑稽和有含義的滑稽之間的

簡單分離造成的，第二種劃分則建立在每個藝術家特殊才能的類型之上。最後，人們也可以根據各國家的氣候和不同的緯度來對滑稽加以分類。應該看到，每一種類別的每一種術語可以因增加另一種類別的一種術語而變得完整或具有細微的差別，正如語法規則所說的，我們可以通過形容詞使名詞發生變化。因此，某一位德國或英國的藝術家或多或少地更適應於絕對滑稽，而同時他又或多或少地是一個理想化的藝術家。我試著就絕對滑稽和有含義的滑稽舉幾個精選的例子，並扼要地指出幾個主要是藝術型的民族所獨具的喜劇精神特徵，然後再更為詳細地討論和分析那些把絕對滑稽和有含義的滑稽作為研究和生活的人之才能。

把有含義的滑稽誇大並推到極限，人們就得到了冷酷的滑稽；同樣，天真的滑稽的同義表現再進一步就成了絕對滑稽。

在法國這個講求思想和論證明晰的國家裡，藝術自然地、直接地以實用為目的，因此，滑稽一般地說是有含義的。在這方面，莫里哀是法國精神的最好的表現。但是

由於我們性格的本質是遠離一切極端的東西，一切法國式的激情、一切科學和一切法國藝術的特殊判斷之一是逃避過度、絕對和深刻，因此在法國很少有冷酷的滑稽；同樣，我們的怪誕也很少上升至絕對。

拉伯雷是法國在怪誕方面的大師，他在最為詭奇的幻想中還保留了某種實用的、合乎理性的東西。他的滑稽幾乎總是具有寓言的明晰。我們還在法國諷刺漫畫中，在滑稽的造型表現中發現了這種主導的精神。應該承認，真正的怪誕所不可缺少的那種詩意的奇妙的愉快情緒很少在我們身上是等量的和持續的。遠遠地，人們看得見它的脈絡重新顯露，但是它本質上不具備全民性。其中，應該提出莫里哀的某些幕間插劇，可惜人們讀得太少、演得太少了，例如《奇想病夫》和《暴發戶》的幕間插劇，本質上是法國還有卡洛[18]的滑稽可笑的人像。至於伏爾泰的掌篇故事所包含的滑稽，本質上是法國

18 Jacques Callot（1592-1635），法國雕塑家。

的，但它總是從優越感中獲得存在的理由，完全是有含義的。

耽於幻想的德意志給了我們絕對滑稽的最好標本。在那裡，一切都是嚴肅的，深刻的，富有表現力的。要發現冷酷的、很冷酷的滑稽，必須渡過海峽，去造訪憂鬱的霧王國[19]。快樂的、吵鬧的、健忘的義大利富於天真的滑稽。岱奧多‧霍夫曼讓《布蘭碧拉公主》的古怪故事發生在義大利，在狂歡節高潮和彩車行列中間，這是很明智的。西班牙人在滑稽方面很有才能，他們很快就達到殘酷的程度，而他們最怪誕的幻想常常包含著某種陰鬱的東西。

我將長久地記得我第一次看見的英國默劇演出，那是在遊藝場，時間是幾年前。大概已經很少有人記得了，因為似乎很少有人喜歡這種娛樂方式，那些可憐的英國默劇演員在我們這裡受到了冷淡的待遇。法國觀眾不大喜歡離開習慣的軌道。他們沒有四海為家的興趣，視野的變動會使他們的目光模糊。為了解釋這種失敗，有人說，而且還是那些寬容的人說，他們是些粗俗平庸的演員，是些替身演員。然而問題並不在

這裡。他們是英國人，這才是關鍵。

我覺得這種類型的滑稽的明顯標記是過火。我就記憶所及舉出幾個例子作為證據。

首先，彼埃羅（小丑），這個為奇特的彈簧所驅動的不自然的人，不是令人惋惜的德貝羅[20]。使我們習以為常的那個人物，像月亮一樣蒼白，像寂靜一樣神秘，像蛇一樣靈活沉默，像絞架一樣又直又高。英國的彼埃羅來時如風暴，倒下如包袱，笑起來大廳為之震動，那笑像是一陣快樂的雷聲。那是一個矮胖子，他用以修飾儀錶的是一件繫滿了帶子的衣服，那些帶子對於他那歡蹦亂跳的身體來說，就等於鳥身上的羽毛和絨毛，就等於安哥拉兔身上的毛。在他塗在臉上的白粉上面，他直截了當地、沒有層次和不經過渡地貼上了兩個純紅的大圓點。嘴唇周圍塗成胭脂紅色，使嘴變大，笑

19 指英國。

20 Jean Gaspard Debureau（1796-1846），著名喜劇演員。

起來時，嘴巴好像一直咧到耳根。

至於說精神，其實質與人們所知道的彼埃羅是一樣的：無憂無慮，不偏不倚，因此，饞和貪的古怪事兒全都出現，時而阿勒甘倒楣，時而卡珊多拉或雷昂德[21]遭殃。只是德貝羅蘸蘸手指尖然後再舔的那個地方，他伸進去的是兩個拳頭或兩隻腳。

在這種奇特的戲中，一切都是這樣表現的，而且很強烈，這是令人眼花撩亂的誇張。

彼埃羅從一個女人前面走過，那女人正在刷門板；他掏空了她的口袋之後，還想把她的海綿、掃帚、水桶和水也裝進自己的口袋。說到他試圖向她表白愛情的方式，人們只要去過植物園，見過那個有名的籠子裡猴子的赤裸裸的習性，就能想像得出來。應該補充的是，女人一角是由一個很高很瘦的男人扮演的，其羞恥心被侵犯之後就高聲大叫。那的確是一種如醉如癡的笑，是某種可怕的、不可抗拒的東西。

我不知他幹了什麼壞事，彼埃羅最後得上斷頭臺。為什麼是上斷頭臺而不是吊

死，而且是在英國？……我不知道，大概是為了引出大家要看到的東西吧。於是那殺人的刑具立在那裡，在法蘭西舞臺上，後者對這種浪漫主義的新玩意兒不禁大為吃驚。經過一番像牛被送進了屠宰場一樣的掙扎和吼叫之後，彼埃羅終於認命了。腦袋離開了脖子，劈哩啪啦地滾到提詞人的小孔前面，那個紅白雜然的腦袋露出帶血的圓脖腔和斬斷的脊椎，還帶著剛剛剔好準備上案的一塊肉的一切細部。可是突然那變短的軀幹由於一種不可抗拒的偷性的驅使，站了起來，得意地藏起自己的腦袋，彷彿那是一隻火腿或一瓶酒，裝進了自己的口袋，真比偉大的聖丹尼[22]想得還周密啊！

一經寫出，這一切就變得蒼白了，失去了熱力。筆怎能敵得過默劇呢？默劇是喜劇的淨化，是喜劇的精華，是純粹的、超脫的、濃縮的滑稽要素。所以，英國演員在誇張方面的特殊才能使這些極可怕的鬧劇獲得了一種異常激動人心的真實。

21 這裡提到的是喜劇中常出現的幾個人物。

22 Saint Denis，著名聖徒，據說是巴黎第一任大主教，他被肢解後，仍找到腦袋，並將其捧在手中。

作為絕對滑稽，換句話說，作為絕對滑稽的純粹精神，最可注意的顯然是這齣卓越的戲的開頭，那是一段充滿著高度的美的開場白。主要人物彼埃羅、卡珊多拉、阿勒甘、哥倫比那、雷昂德出現在觀眾面前，十分溫和，十分安詳。他們差不多是通情達理的，和劇場裡看戲的那些老實人區別不大，將要使他們做出怪異舉動的奇妙的氣息還未曾吹拂他們的頭腦。彼埃羅的一些快活舉動只能使人們隱約地想到他將要幹些什麼。阿勒甘和雷昂德的競爭剛剛露出端倪。一位仙女對阿勒甘感興趣，那是戀愛的貧窮的凡人的永恆保護者，她答應保護他，為了立即給他一個證明，她神秘而威嚴地在空中揮動她的小棍。

立刻，眩暈來了，眩暈在空氣中穿行，人們呼吸著眩暈，眩暈充滿了肺，更換著心臟裡的血液。

這眩暈是什麼？是絕對滑稽，它攫住了每一個人。雷昂德、彼埃羅、卡珊多拉做出怪異的動作，清楚地表明他們感到被一種力量引入一個新的生命之中。他們並沒有

032

生氣的神情，他們鍛鍊著適應巨大的災難和等待著他們坎坷的命運，就仿佛某人在著手一椿壯舉之前，往手上吐口唾沫，搓搓手掌一樣。他們掄著胳膊，就像一架被風暴吹打著的風車。這大概是為了活動關節吧，他們著實需要活動活動。這一切伴隨著十分滿意的開懷大笑，然後，他們相互在對方的身上跳來跳去。在他們的靈敏和能力得到充分的驗證之後，接著就是一陣拳打腳踢搧耳光，猶如炮聲轟鳴，火光閃閃，令人眼花撩亂，但是，這一切都與怨恨無涉。他們的動作，他們的喊叫，他們的怪相，都在說：仙女要這樣，命運推動著我們，我不難過；走啊！跑啊！衝啊！於是，他們通過幻想的作品衝上去了，確切地說，作品就從這裡開始，也就是說，從神奇的邊界開始。

阿勒甘和哥倫比那趁著這一陣瘋狂跳著逃走了，他們以輕快的步伐冒險去了。

還有一個例子，取自一位奇特的作家，不管人們說什麼，這位作家是個很普通的

人，他在法國的有含義的嘲諷上面加上了陽光之國[23]的瘋狂的、誇大的、輕佻的快活，同時也加上了日爾曼人的深刻的滑稽。我還想談談霍夫曼。

在那篇題為Daucus Carota[24]，即《胡蘿蔔國王》的故事中，當胡蘿蔔大軍來到那位未婚妻的莊園的院子裡時，真是再好看也沒有了。這些小人兒穿著鮮紅的衣服，活像一隊英國兵，頭上插著像車騎兵一樣的巨大的綠羽毛，他們騎在小馬上，又是騰空跳躍，又是飛快地轉圈，動作之靈活令人驚歎。他們越是靈活，就越容易頭朝下地栽下馬，因為那腦袋比身體的其他部分更大更重，就像用接骨木的髓質做成的士兵，帽子裡有一點兒鉛。

那不幸的姑娘整日夢想著偉大，被這種武力的炫耀迷住了。然而，一支遊行的軍隊和一支在營房駐紮的軍隊是多麼不同！後者擦亮武器，磨光裝備，更壞的是，躺在發臭骯髒的行軍床上打呼！這是獎章的背面，那一切只不過是妖術，是誘惑的工具罷了。她的父親是謹慎的、深通妖術的人，他想讓她看看所有那些華麗之物的反面。於

是，當那些胡蘿蔔不加戒備地睡著的時候，當他們想不到他們會暴露在間諜的目光之下的時候，那位父親就輕輕打開這支輝煌的軍隊的一頂帳篷的大門，這時，那位可憐的、愛夢想的姑娘就看見了那一堆紅綠相間的士兵一絲不掛，奇醜無比，橫七豎八地睡在泥巴裡，他們原是從那裡出來的。這支戴著睡帽的輝煌軍隊成了一片散發惡臭的泥塘了。

我還可以從值得讚賞的霍夫曼那裡舉出有關絕對滑稽的其他許多例子。要想很好地理解我的意思，應該仔細讀一讀《胡蘿蔔國王》、《波勒格里紐斯·提斯》、《金罐》，尤其應該讀《布蘭碧拉公主》，它被看做高度的美的入門書。

使霍夫曼特別與眾不同的是，他無意地、有時是很有意地把一定程度的有含義的滑稽同最絕對的滑稽混在一起。他的最超自然的、最瞬間的滑稽觀常常像是醉意陶然

的幻象，具有一種很明顯的道德感，使人覺得是在和一位生理學家或嚴重精神病醫生打交道。他喜歡把這種深刻的才能包上一種詩的形式，就像是一位學者用寓言和比喻來說話。

如果你們願意，就把《布蘭碧拉公主》[25]中的那個叫齊格里奧·法瓦的人物，即那個具有持久的雙重性的演員拿出來作例子吧。這個人物不斷地改變人格，當他叫齊格里奧·法瓦的時候，他聲稱是亞述·親王科納里奧·齊亞波里的敵人；當他是亞述親王的時候，他又對他在王妃身邊的情敵、對一個據說叫齊格里奧·法瓦的笑劇演員發洩最深最大的輕蔑。

應該補充的是，絕對滑稽的特殊標誌之一是它並不自知。這不僅明顯地表現在某些滑稽的動物身上，莊重是其本質的一部分，如猴子，表現在我已經說過的某些古代諷刺漫畫雕塑上，而且表現在使我們極為愉快的中國式的畸形之中，其滑稽的意圖要比通常人們認為的少得多。一尊中國神像儘管是一件尊崇的對象，卻與擺在壁爐上的

不倒翁或瓷人差不太多。

談過了這些微妙的東西和這些定義之後，作為結論，我要最後一次提請大家注意：人們將會像我長時間地（也許太長了）解釋過的那樣，既在絕對滑稽中也在有含義的滑稽中看出優越感是居主導地位的；為了有滑稽，即有滑稽的發生、爆發和分離出來，必須同時有兩種存在；滑稽特別存在於笑者身上，存在於觀者身上。然而，就不自知原理來說，應該把一些人除外，他們的職業是在自己身上培植滑稽感，然後提取出來娛樂同類，此種現象屬於一切藝術現象之列，這些藝術現象表明人類中存在著一種永恆的雙重性，即同時是自己又是別人的能力。

為了再回到我最初的定義，為了表達得更清楚些，我要說，當霍夫曼造成了絕對滑稽的時候，他的確是知道的；然而他也知道，這種滑稽的本質是顯得不自知，是在

觀者，更確切地說，是在讀者身上加強他感到自己優越的快樂和感到人比自然優越的快樂。藝術家創造滑稽，在研究和彙集滑稽的成分的同時，他們知道某人是滑稽的，他們知道他在不知道自己的本性的條件下才是滑稽的；同樣，根據相反的法則，藝術家只有在具有雙重性並且瞭解他的雙重本性的所有現象的條件下才是藝術家。

論幾位法國諷刺漫畫家 [1]

卡勒‧維爾內，畢加爾，夏萊，杜米埃，莫尼埃，格宏維爾，加瓦爾尼，特里莫萊，特拉維埃，賈克

這個卡勒‧維爾內 [2] 真是個非凡的人。他的作品是一個世界，是個小《人間喜劇》，因為粗俗的形象，芸芸眾生和街頭巷尾的速寫，諷刺漫畫，常常是人生最忠實的鏡子。諷刺漫畫甚至常常和時裝式樣圖一樣，越是過時越是具有誇張諷刺的意味。

因此，當時的人物形象的僵硬和笨拙使我們感到驚奇，同時又奇怪地刺痛了我們。不

1 本文最初發表於一八五七年十月一日。

2 Carle Vernet（1758-1835），法國諷刺漫畫家。法國畫家奧拉斯‧維爾內之父。

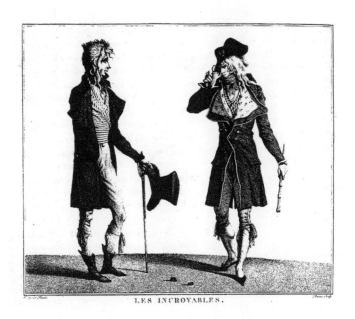

LES INCROYABLES,

《那些難以置信的》（Les Incroyables），維爾內作。

過那些人遠非人們通常以為的那樣有意顯得奇怪，當時的風氣就是那樣，當時的人就是那樣：人像畫，世界在藝術的模子裡脫胎。人人都僵硬、挺直，穿著過窄的燕尾服和有翻口的靴子，頭髮垂在額上，每個公民都像是照裸體模特兒畫出來的，可以進舊貨店的。卡勒·維爾內的諷刺漫畫不僅因為深刻地保留了那個時代形象的烙印而具有巨大的價值，即不僅從歷史的角度看具有巨大的價值，它還具有一種確定無疑的藝術價值。姿態和動作具有一種真實的色彩，頭部和面部的風格，我們中間許多人只要想想小時候常進我們的父親的客廳的那些人，就能加以證實。他的風俗諷刺漫畫是絕妙的。誰都記得那幅表現賭場的巨幅版畫。在一張橢圓形的大桌子周圍，聚集了一群性格各異年齡不同的賭徒。妓女自然是少不了的，她們貪婪地窺伺著好運氣，她們是走運的賭徒的永恆的邀寵者。那裡有快樂，有強烈的絕望；有暴躁的運氣不佳的青年賭客；有老人，在狂風中甩掉已見稀疏的頭髮。當然，這幅作品像其他出自卡勒·維爾內及其一派的作品一樣，失之拘謹，不過，它很嚴肅，具有一種討人喜歡的冷峻，手

法的呆板也相當適合主題，因為賭博是一種既猛烈又克制的情慾。

後來，最引人注目的人物之一是畢加爾[3]。畢加爾的早期作品可以追溯到很久以前，而卡勒・維爾內活的時間也很長。但是，人們常常可以說這兩個同時代的人代表了兩個不同的時代，儘管他們的年齡相差不遠。這位逗人的、溫和的諷刺漫畫家現在不是還給我們一年一度的畫展送一些具有天真的滑稽的小畫嗎？而這些畫在比亞爾[4]先生看來是不行的。起決定作用的是性格，不是年齡。所以，畢加爾完全不同於卡勒・維爾內。他的畫法是後者所設想的諷刺漫畫與夏萊[5]的更為現代的諷刺漫畫之間的一種過渡。現代一詞指的是畫法，而不是時間。夏萊與畢加爾同時，我對他也作如是觀，我一會兒還要詳談。畢加爾對群眾的描繪是好的。這不是說他的獨創性很強，甚至也不是說他畫得很滑稽。畢加爾是一位溫和的滑稽家，但他的作品的感情是善良的、公正的。這是普通的真理，然而是真理。他的大部分作品是寫實的，他採用的方法簡單而樸實：他看，他聽，然後講出來。一般地說，他所有的作品都具有一種高度的純樸

3 Edme-Jean Pigal（1798-1872），法國諷刺漫畫家。

4 François Biard（1798-1882），法國畫家。

5 Nicolas Charlet（1792-1845），法國諷刺漫畫家。

Scènes populaires N.º 34

chez Gihaut et Martinet Lith de Langlumé

A mon tour !

《輪到我了》（A mon tour），畢加爾作。

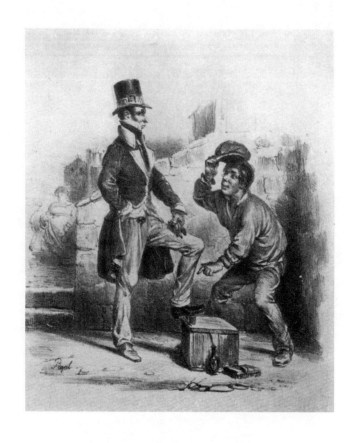

《先生，麻煩換另一隻腳》（The other foot, Sir, please!），
畢加爾作，石版畫。倫敦：維多利亞與亞伯特博物館藏。

和某種天真：幾乎總是老百姓，民間諺語，醉漢，夫妻吵架，尤其是不由自主地偏愛老人。因此，畢加爾在這一點上很像其他許多諷刺漫畫家，不善於表現青年，他筆下的年輕人常常是老氣橫秋的。一般地說，線條是流暢的，比卡勒‧維爾內的要更豐富，更樸實。畢加爾的幾乎全部的優點可以概括為：可靠的觀察習慣，良好的記憶力，表現上的足夠的自信；他缺少或者沒有想像力，但是有理智。他既沒有義大利式的快活所具有的那種狂歡的激情，也沒有英國人那種瘋狂的粗暴。畢加爾本質上是一位理智的諷刺漫畫家。

以一種適當的方式表達我對夏萊的看法，我感到相當為難。他的名聲很大，可以說名聞全國，他是法國的一大光榮。他使現在還活著的整整一代人感到愉快和高興，據說，他也使他們受到了感動。我認識一些人，他們真心實意地為夏萊未進學士院感到憤憤不平。在他們看來，這是一樁和學士院缺了莫里哀一樣的大醜聞。我知道，對一些人說他們不該以某種方式尋開心或受感動，這是在扮演一個卑鄙的角色；與舉世

公認的東西發生爭執是很痛苦的一件事。然而，必須有勇氣說出夏萊並不屬於不朽的人物和世界性的天才之列。他不是一位作為世界公民的諷刺漫畫家；如果有人反駁說一位諷刺漫畫家永遠不能做到這樣，我將說他能夠或多或少地做到。他是一位應時的諷刺漫畫家，是一位專一的愛國者，這是成為天才的兩大障礙。他在這方面與另一位名人是一樣的，我不願說出他的姓名，因為時機尚未成熟，因為他只從法國或庇利牛斯山以外的地方獲得榮耀[6]。我說這不好，表明了一種狹隘性。他像那一位大人物一樣，只從軍人貴族中獲得榮耀。這些人在海峽、萊茵河和嚴重地污辱了教士，這是不好的，我說的是，不好的跡象。過一會兒，我們將談談藝術家，也就是說，談庇利牛斯山以外的地方是不可理解的。過一會兒，我們將談談藝術家，也就是說，談才能、手法、構思和風格，我們要把問題談透。現在，我只談思想。

夏萊總是討好人民。他不是自由的人，而是奴隸：不要在他身上尋找無利害之心的藝術家。夏萊的畫很少是一種真理，卻幾乎總是給予某個他喜歡的社會集團的脈脈溫情。只有軍人才是美的、善的、高貴的、可愛的、有才智的。在地球上吃喝的幾

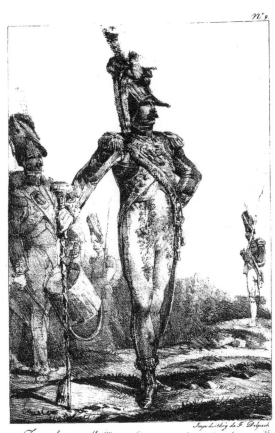

《擲彈兵行軍中的軍樂隊長》
（Tambour-major des grenadiers à pied.），夏萊作於1819-1820年。

十億微小動物被上帝創造出來並被賦予器官和感覺，只是為了出神地觀看軍人和夏萊的光輝燦爛的繪畫。夏萊聲稱新兵和擲彈兵是創造的終極原因。毫無疑問，這不是諷刺漫畫，而是阿諛和吹捧，這個人是多麼奇怪地幹著與他的本行相反的事情啊！夏萊帶著某種俏皮描繪他賦予他那些新兵的粗野的天真，這種俏皮為他們增了光，使他們變得有趣了。這有點兒雜耍的味道，在這些雜耍中，農民的口誤是最動人的，最聰明的。他們有著天使般的心腸，具有學院精神，只是聯誦[7]不行。顯出農民的本來面目，會使他們灰心喪氣的，著名的夏萊就是這樣理解諷刺漫畫的。

關於教士，指引我們這位偏心的藝術家的是同一種感情。問題不在於以獨特的方式描繪和勾勒聖器室的精神醜惡，應該使軍人—農夫感到愉快：軍人—農夫吃過耶穌會會士。正如資產者所說，在藝術中，問題只在於使人愉快。

這是巴爾札克的一種無用的幻想[8]；精確地描繪人心的醜惡，對霍加思[9]來說是好的，如實地描繪軍人的腐化墮落，啊！多麼嚴酷！這他是一個愛戲弄人、多愁多慮的人；

哥雅[10]也攻擊過僧侶。我猜想他不喜歡僧侶，因為他把他們畫得很醜。但是，他們在醜中是美的，他們在其僧侶的卑劣荒淫中是得意揚揚的！這裡，藝術佔主導地位，藝術如同火一樣有淨化作用；而在那裡，卑躬屈膝腐蝕了藝術。現在，請比較一下藝術家和奉承者吧：這裡是卓越的繪畫，而那裡是伏爾泰式的說教。

人們就夏萊筆下的孩子談得很多，那是些可愛的小天使，裝扮成漂亮的士兵，他們是那樣喜歡老兵，拿著木劍玩戰爭遊戲。他們像紅皮小蘋果一樣渾圓、新鮮，待人真誠，目光清澈，笑盈盈地望著大自然。然而，淘氣鬼呢，大詩人筆下的蒼白的小流氓呢，他們聲音沙啞，臉色黃得像一枚舊銅板[11]，夏萊的心太純潔了，看不到這些。

7　法語發音的一種規則，一般沒有文化修養的人並不遵守。
8　暗指巴爾扎克的小說《農民》。
9　William Hogarth（1697-1764），英國畫家、作家。
10　Francisco de Goya（1746-1828），西班牙畫家。
11　引述自奧古斯特‧巴比耶（Auguste Barbier）的詩文Iambes。

應該承認，他有時懷著良好的意圖。森林裡，幾個強盜和他們的女人在吃飯，靠近一棵橡樹休息，樹上吊著一個人，已經變得又長又瘦了，正在高處乘涼，吸著露水、鼻子朝下，腳尖併攏如舞蹈演員一般。一個強盜指著他說：星期天我們大概就會這樣！

唉！他給我們這樣的畫太少了。而且，既使立意是好的，畫得也不行，腦袋沒有鮮明的個性。這種畫本來可以是很美的，肯定，他的畫抵不上維龍[12]描寫他和夥伴們在昏黑的平原上，在絞架下面晚餐的那些詩句。

夏萊的線條幾乎只講漂亮，總是圓形和橢圓形。感情呢，他從歌舞劇中拿現成的。這是一個不自然的人，專門模仿流行的思想。他移印輿論，根據時髦的樣式剪裁他的才智。公眾的確是他的老闆！

不過，有一次他也搞出了一些相當好的東西。那是一組青年和老年衛士的服裝，不要把它與最近發表的一件類似的作品混為一談，我認為，後者是一件遺作。人物具

有真實的性格。他們彼此大概很相像。但是，舉止，動作，面部表情卻畫得極好。那時夏萊還年輕，尚未自認為是一位大人物，他的名聲還不大，他必須正確地畫人像，平穩地加以安置。後來他就越來越不自重，最後竟反復地畫起庸俗的鉛筆畫來了，一個稍微有點兒自尊的藝徒都是不屑於此的。還應該提請注意，我談的這幅作品屬於簡單而嚴肅的一類，它不要求任何後來人們無故地歸之於一位在滑稽方面如此不完全的藝術家的那些品質。如果我在談諷刺漫畫時順著我的思想直走下去，我是不會把夏萊放在我的名單上的，他不比皮奈利[13]強；但是果真如此的話，人們會指責我有嚴重的遺忘的。

總之，他是一個民族愚蠢的製造者，一個繳納營業稅的政治格言商人，一個其生活並不比其他偶像更艱難的偶像，他很快就會知道遺忘的力量，他將和那位大畫家及

12　Francois Villon（1431-1463），法國詩人，他的作品中有一首詩名為《被絞死者之歌》。
13　Bartolomeo Pinelli（1781-1835），義大利諷刺漫畫家。

那位大詩人[14]，他在無知和愚昧方面的兩位堂兄弟，一起睡在冷漠的廢紙簍中，正如那些被無謂地糟蹋了的紙張一樣，只配用來造新紙。

現在我想談一個人，他是最重要的人物之一，我不僅要談諷刺漫畫，還要談現代藝術；我要談的這個人每天早晨使巴黎居民開心，每天都滿足公眾在娛樂方面的需要，給他們提供精神食糧。資產者，商人，孩子，女人，他們都開懷大笑，卻常常對他的名字看也不看，這些忘恩負義的人！到現在，只有藝術家才理解其中嚴肅的含義，才知道這的確是值得研究的。人們猜得出這裡說的是杜米埃[15]。

歐諾雷·杜米埃的開端並不很轟動。他畫，因為他需要畫，這是一種不可避免的使命。最初，他在威廉·杜凱[16]辦的一份小報上發表一些速寫。後來，當時做版畫生意的阿希爾·里古[17]買了他另一些速寫。像所有的革命一樣，一八三〇年的革命引起了諷刺漫畫熱。對諷刺漫畫家來說，那的確是個美好的時代。在那場反對政府特別是反對國王的鬥爭中，人們由衷地感到十分激動。今天看來，人們稱作諷刺漫畫的那一長

串歷史詼諧作品的確值得凝神細看，那是有關滑稽的巨大檔案，所有多少有些價值的藝術家都作出了各自的貢獻。那是一片混亂，那是一個雜物堆，那是一出惡魔的奇妙喜劇，時而詼諧，時而血腥，所有的政界名流都在其中亮相，穿著五顏六色的、怪誕的服裝。在這些新生王朝的大人物之中，有多少名字已被人遺忘了！使這篇神奇的史詩達到頂峰的是那顆引起訴訟的金字塔形的、奧林匹斯山形的梨子[18]。人們記得，那位時刻都與王朝的司法發生爭執的菲力朋[19]，有一次想向法庭證明沒有什麼東西比那顆惱人的倒楣的梨子更無辜的了，就向旁聽者畫了一系列速寫，第一幅準確地表現了國

14　指奧拉斯·維爾內和貝朗瑞。

15　Honoré Daumier（1808-1879），法國漫畫家。

16　William Duckett，1829-1831年時任《輪廓》（La Silhouette）畫報主編。

17　Achille Ricourt，法國記者。

18　法國復辟君王路易-菲力浦（Louis-Philippe, 1773-1850）的頭像倒置的梨子。波德萊爾曾因此句話而獲「瀆上罪」的罪名。

19　Charles Philipon（1800-1862），法國諷刺漫畫家，1830年創立法國最早的漫畫雜誌《諷刺漫畫》（La caricature）。

王的模樣，然後一幅比一幅遠離最初的原型，也就越來越接近最後階段：一隻梨子。

「你們看，」他說，「在最後一幅速寫和第一幅之間有什麼關係？」人們還在耶穌和阿波羅的頭上進行類似的試驗，而我相信人們是做到了使其中的一個像一隻癩蛤蟆的腦袋。這絕對證明不了什麼。象徵是通過一種好意的類比而被發現的。從此，有象徵也就夠了。有了這種造型的行話，人們就完全有權向人民說出想說的話，並使他們理解。正是圍繞著這顆專制的、受詛咒的梨子，聚集了一大群吵吵嚷嚷的愛國者。事實是，人們把一種奇妙的激烈和一致帶進了這件事中，而司法又是多麼頑強地予以反擊。翻翻這些詼諧的材料，就可以看到，一場如此狂暴的鬥爭能夠持續數年之久，這在今天是一件令人萬分驚訝的事情。

我想，我剛才說過「血腥的詼諧」。事實上，這些畫常常是鮮血淋漓，激烈狂暴。屠殺，監禁，逮捕，搜查，訴訟，員警的鎮壓，一八三〇年政府的初期的這些插曲時時刻刻都在反復地出現，請判斷吧⋯

年輕美麗的自由女神，頭戴弗里吉亞小帽[20]，危險地睡著了，不大去想那威脅著她的危險。一個居心不良的男人小心翼翼地朝她走去。他長著中央菜市場的小販或大有產者那樣的粗脖子，他那梨形的腦袋上有一絡高高蓬起的頭髮，一把大絡腮鬍子。這怪物只給人一個背影，他的姓名一猜即出，這種快樂使這幅畫增值不少。他朝那年輕女人走去。他要強姦她。

「今晚您做過祈禱了嗎，夫人？」這個奧塞羅－菲利普[21]悶死了天真的自由女神，儘管她喊叫，抵抗。

順著一座極可疑的房子，走過來一個頭戴弗里吉亞小帽的年輕姑娘。她戴著那頂小帽，顯出一種民主派的小女工的無邪的媚態。某兩位先生（模樣認得出來，肯定是兩位最尊貴的部長）正在那兒幹著一種古怪的工作。他們哄騙那個可憐的孩子，湊著

<hr>

20 一種紅色錐形高帽，帽尖向前傾折，流行於法國資產階級革命時期。

21 即莎士比亞劇中的奧塞羅，這裡借用來暗指路易－菲利普的罪惡。

她的耳朵說著溫存話或骯髒話，輕輕地把她朝狹窄的走廊裡推。門後影影綽綽站著那個人。他的側影看不見，可那正是他！看那一絡頭髮和絡腮鬍子。他在等著，等得心焦。

這裡是自由女神被帶上重罪法庭或其他什麼歌德式的法庭，上面畫著一大排穿著舊時服裝的現時人物的畫像。

這裡是自由女神被帶進刑訊室。人們要軋碎她的纖細的踝骨，要用水灌滿她的肚子，或者在她身上幹出其他壞透了的事情。這些壯漢赤裸著胳膊，筋肉發達，渴望著酷刑，他們很容易被認出來。那是某某，那是某某，那是某某，都是輿論的眼中釘。

在所有這些畫中（大部分都畫得十分嚴肅認真），國王總是扮演一種吃人妖魔、殺人犯、貪得無厭的高康大[22]的角色，有時候還更壞。自二月革命以來，我還沒有見過一幅諷刺漫畫，其殘酷的程度令我回想起那個充滿著巨大政治狂熱的時代；因為與我剛才說到的那個時代的產物相比，呈現在畫面上的總統大選時的那些政治辯護詞只

056

提供了一些蒼白無力的東西。這是在悲慘的盧昂大屠殺[23]之後不久，畫的前景是一具屍體，躺在擔架上，身上彈痕累累。他後面站著城裡的所有大人物，身著制服，頭髮精心地卷起，緊束著腰身，打扮得衣冠楚楚，小鬍子兩端向上翹起，透著傲氣；其中大概有資產階級的花花公子，正準備上崗或去鎮壓一次騷亂，上衣的扣眼裡插著一束紫羅蘭；總之，正如我們最著名的煽動家[24]所說，他們是理想的資產階級自衛軍。F.C.[25]跪在擔架前，他身披法官袍，張著嘴，露出兩排鯊魚似的、磨成鋸齒狀的牙齒，正用他的爪子在屍體上慢慢地摸著，他已經懷著極大的樂趣把那屍體抓得血肉模糊了。

「啊！諾曼第人！」他說，「他裝死想逃避審判！」

<hr/>

22 Gargantua，拉伯雷小說《巨人傳》中的人物。

23 一八四八年四月，盧昂（Rouen）發生工人起義，受到政府的血腥鎮壓。

24 可能指拉法耶（Marie-Joseph de La Fayette, 1757-1834），法國政治家、將軍。

25 據考證，F.C.指的是弗朗卡雷，當時盧昂法院的第一檢察長。

《諷刺漫畫》正是這樣激烈地向政府開戰。杜米埃在這種不斷的衝突中起了重要作用。人們想出一個辦法來貼補《諷刺漫畫》被判處的罰款，就是在《諷刺漫畫》上刊登額外的畫，其收入用以支付罰款。面對悲慘的通司婁南路大屠殺[26]，杜米埃的表現證明自己的確是一位偉大的藝術家。由於沒收和銷毀，他的畫已經相當少了。那不完全是諷刺漫畫，而是歷史，是平凡的可怕的現實。在一間貧窮愁苦的屋子裡，無產者的傳統的屋子裡，幾件普通的、必需的傢俱，四仰八叉地平放著一具工人的屍體，只穿著背心，戴著布帽。屋子裡大概有過一場惡鬥，因為椅子、床頭櫃和便壺都翻倒了。在父親的屍體下面還壓著他的幼兒的屍體。這個冰冷的頂樓裡只有寂靜和死亡。

也是在這個時期，杜米埃創作了一系列政界人物的諷刺肖像。其中有兩組，一組是全身的，另一組是半身的。我認為後一組為時更晚些，只包括一些法國貴族院議員。藝術家表現出對肖像畫具有一種卓越的理解。他在突出和誇張像主的獨特性的同時，仍然真誠地保持了自然，以至於這些畫可以成為一切肖像畫家的典範。一切思想

058

的貧乏，一切可笑之處，一切智力的怪癖，一切心靈的罪惡，都從這些獸性化的臉上清楚地流露出來，並且歷歷如在目前；同時，一切又都是畫出來的，被一種雄渾有力的手法加以突出。杜米埃既像藝術家一樣靈活，又像拉瓦特一樣精確。總之，他那個時期的作品與他現在的作品大不相同。他那時還沒有現在這樣的即興能力，也沒有他後來出現的畫法上的粗率和輕快。那時他有時稍嫌笨重，不過這種情況很罕見，卻總是很完美、很認真、很嚴肅。

我還記得一幅屬於同一水準的極美的畫：《新聞自由》。一位印刷工人站在他的解放工具和印刷材料中間，那頂神聖的紙帽扣在耳朵上，他挽著襯衣袖子，身體健美，一雙大腳，站得穩穩的，握著雙拳，皺著眉頭。這個人身體結實，筋肉發達，正像大師筆下的人物形象。在畫的背景上，是永恆的菲利普和他的治安警察。他們不敢靠前。

26 杜米埃以此為題材畫了一組畫，二十四幅。

但是，我們的偉大的藝術家搞的東西是極為豐富的。我將描述幾幅不同類型的，給人印象最深刻的版畫，然後，我分析這位奇人的哲學和藝術價值，最後，在我與他告別之前，我將提出他的不同類型的作品的名單，至少要盡力而為，因為現在他的作品還是一座迷宮，一座稠密得盤根錯節的森林。

《最後一次洗澡》，一幅嚴肅而悲慘的諷刺漫畫。在岸邊的護牆上，一個人直挺挺地往河裡栽，他還站著，但已經傾斜了，與地面成了銳角，像一座雕像失去平衡一樣。他肯定是下了決心，他的胳膊安詳地交叉著，脖子上用繩子捆著一塊大石頭。他發誓非死不可。這不是那種詩人的自殺，為了讓人救起來，談論他。應該注意的是那薄薄的、皺巴巴的禮服，下面是一把嶙峋瘦骨！還有那破損的、蛇一樣扭曲的領帶，突出的、尖尖的喉頭！人們說什麼也不敢埋怨這可憐的傢伙為了逃避文明的鬧劇而投水。背景上，在河的對岸，一個肚子圓鼓鼓的資產者正出神地望著，沉浸在垂釣的無邪樂趣之中。

《最後一次洗澡─這不是那種詩人的自殺》
（Le Dernier Bain─Ce n'est pas un suicide de poète），杜米埃作。

請想像一個偏僻的角落吧，它在一座無人知曉、行人稀少的城門旁，陽光直射下來。一個樣子陰鬱的人，一個埋死屍的人或醫生，正在沒有葉子的樹叢下，靠著滿是塵土的木柵欄，與一具醜惡的骷髏面對面地喝酒，旁邊放著小罐和石灰。我想不起來這幅版畫的題目了。這兩個虛榮的人物大概正在打賭殺人或正在就必死性進行一場深奧的討論吧。

杜米埃把他的才能分散在許多不同的地方。他負責為一種相當低劣的醫學—詩的出版物——《醫學的涅墨西斯》[27]——畫插圖，倒是畫了不少美妙的畫。其中有一幅是關於霍亂的，展示了一個充滿了光亮和炎熱的公共廣場。巴黎的天空燦爛輝煌，忠於它在巨大的災禍和巨大的政治動亂時所特有的那種嘲諷的習慣；天空是白色的，因熱情洋溢而白熱化了。陰影黑而清晰。一具屍體橫在門口。一個女人搗著鼻子和嘴急忙回屋去。廣場上空無一人，熱氣升騰，比一個因騷亂驅散了人群而顯得僻靜的廣場更加荒涼。在背景上，慘澹地顯出兩三輛小柩車的輪廓，拴著滑稽的瘦馬。在這淒涼的

27
Némésis，希臘神話中的復仇女神。

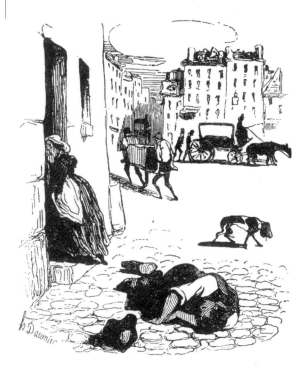

《霍亂》（Le Choléra-Morbus），杜米埃作，1840刊於
《醫學的涅墨西斯》（Némésis Médicale）。杜克大學圖書館攝。

廣場中央，有一條迷失方向的可憐的狗，既無目的又無念頭，瘦得皮包骨頭，嗅著乾燥的馬路，尾巴夾在兩條腿之間。

現在是苦役犯監獄了。一位很博學的先生，慈善家，愛打抱不平的俠客，著黑衣，繫白領帶，出神地坐在兩個面目可憎的苦役犯中間，他們像傻子一樣愚蠢，像猛犬一樣兇惡，像破布一樣疲憊不堪。其中的一個向這位先生說他謀害了自己的父親，強姦了自己的妹妹，或幹出了其他光輝的業績。「啊！我的朋友，您組織得多麼好啊！」欣喜若狂的學者喊道。

這些例子足以顯示出杜米埃的思想常常是多麼嚴肅，他處理主題是多麼生動。翻翻他的作品吧，您將會看到一個大城市所包含的一切活生生的醜惡帶著幻想的、動人的真實性一一呈現在您的眼前。它所蘊藏著的一切駭人的、怪誕的、陰森的、滑稽的珍寶，杜米埃都知道。活著的、饑餓的行屍，肥胖的、吃飽的走肉，家庭的可笑的苦難，各種愚蠢的東西，各種驕傲，各種熱情，資產者的各種絕望，一應俱全。沒有人

像他那樣（以藝術家的方式）瞭解和喜歡資產者，他們是中世紀最後的遺跡，是歌德式的廢墟，他們的生活如此艱難，他們是一種既平凡又古怪的典型。杜米埃跟他們親密地生活過，日夜觀察過他們，他知道他們家庭的秘密，認識他們的妻兒，知道他們的鼻子的形狀和腦袋的構成，知道是一種什麼精神使一家子上上下下都活著。

對杜米埃的作品進行全面的分析，這是一件不可能的事情，我將提出他的主要作品的題目，但不作過多的判斷和評論。所有這些作品中都有一些絕妙的組成部分。

《侯貝・馬蓋》，《夫婦道德》，《巴黎人》，《側影和輪廓》，《浴者》，《浴女》，《巴黎的划船者》，《才女》，《牧歌》，《古代歷史》，《善良的資產者》，《法官》，《考克萊先生的一天》，《時下的慈善家》，《時事》，《所有的願望》，《被代表的代表》。再加上我談過的兩組肖像[28]。

關於這些畫中的兩組，即《侯貝‧馬蓋》和《古代歷史》，我有兩點重要的意見。《侯貝‧馬蓋》是風俗諷刺漫畫的決定性的開端。巨大的政治鬥爭稍稍平靜下來了。堅持不懈的追捕，態度強硬起來的政府，人們精神上的某種厭倦，都往這場大火上澆了不少冷水。必須發現新鮮的東西。喜劇取代了抨擊。梅尼貝[29]式的諷刺給莫里哀讓出了地盤，杜米埃以一種光彩奪目的方式講述的侯貝‧馬蓋的宏偉史詩接續了革命的義憤和影射的繪畫。諷刺漫畫從此具有了一種新的姿態，不再專門是政治性的了；它成了對公民的普遍的諷刺，它進入了小說的領域。

在我看來，《古代歷史》是一件重要作品，因為可以說它最好地畫出了這句著名的詩句：「誰將把我們從希臘人和羅馬人的手中解放出來？」杜米埃勇猛地撲向古代，撲向虛假的古代，因為誰也不能比他更深切地感到古代的偉大，他唾棄這個古代；吵吵鬧鬧的阿基里斯[30]，謹慎的尤里西斯[31]，貞潔的潘尼洛普[32]，忐勒瑪科[33]這個大傻瓜，斷送了特洛伊的美麗的海倫[34]，所有這些人都在一種滑稽的醜陋中表現了出來，

29 Ménippée，西元前四至三世紀的希臘哲學家和詩人，他善於寫滑稽的諷刺作品，韻文和散文相間，後來以此為基礎形成一種體裁，被稱為梅尼貝式的諷刺。

30 Achille，古希臘神話中的英雄。

31 Ulisse，古羅馬奢華中的英雄，即古希臘神話中的奧德修斯。

32 Pénélope，奧德修斯的妻子。

33 Télémaque，奧德修斯和潘妮洛普的兒子。

34 Hélène，古希臘神話中的美女。

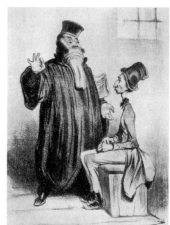

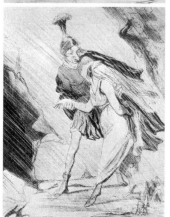

上圖：《侯貝‧馬蓋—法庭辯護律師》
（Robert Macaire—Barrister），杜米埃作，石版畫。

下圖：《古代歷史—蒂朵和埃涅阿斯》
（Histoire Ancienne—Dido and Aeneas），
杜米埃作，石版畫。

使我們想起那些在後臺吸鼻煙的悲劇演員的一把老骨頭。這是一種對神明的很逗人的冒犯，而它有它的用處。我記得我的朋友中有一位異教的抒情詩人對此感到大為惱怒。他稱這個為大逆不道，並且談到美麗的海倫就像別人談到聖母瑪利亞一樣。但是，那些對奧林匹斯山和悲劇並不很尊重的人自然而然地會感到高興。

總之，杜米埃使他的藝術達到了很高的水準，使之成為一種嚴肅的藝術；他是一位偉大的諷刺漫畫家。要恰當地評價他，必須從藝術家的角度和道德的角度來對他進行分析。作為藝術家，使他異於眾人的是可靠性。他畫得跟大師們一樣好。他的素描線條豐富、流暢，是一種連貫的即興之作，但從來也不是什麼吵架的。他有奇妙的近乎神奇的記憶力，為他充作模特兒。他的所有人物都畫得很穩，動作總是很真實。他有一種很可靠的觀察的才能，人們在他的筆下絕找不出一個與托著它的身子吵架的腦袋。什麼樣的人有什麼樣的鼻子，什麼樣的額頭，什麼樣的眼睛，什麼樣的腳，什麼樣的手。這是學者的邏輯，被搬進了一種輕巧的、瞬間的藝術之中，而藝術面對的是

068

變動不居的生活。

說到道德，杜米埃與莫里哀有一些聯繫。他和他一樣，也是直奔目標，思想一下子顯露出來，人們一看就明白。有人在他的畫的下面寫上說明文字，其實沒有什麼用處，因為一般地說，他的畫不需要說明文字。他的滑稽可以說是不由自主的。藝術家並不去尋找，人們甚至可以說他想得都沒想。他的諷刺漫畫題材極為廣闊，但其中沒有仇恨和敵意。他的全部作品中都蘊涵著正直和純樸。請注意，他常常拒絕處理某些很美很有力的題材，他說因為這些東西超出了滑稽的界限，可能會傷害人類的良心。因此，當他是令人痛心或令人害怕的時候，他幾乎總是不情願的。由於他很熱烈地、很自然地愛自然，達到絕對滑稽對他來說是很困難的。他甚至小心地避開一切對法國公眾不是一目了然的東西。

還有一句話。杜米埃的傑出特點的最後一點並使之作為特殊的藝術家置身於大師的光輝行列中的是，他的素描天然地具有色彩，他的石版畫和木版畫有色彩感，他的

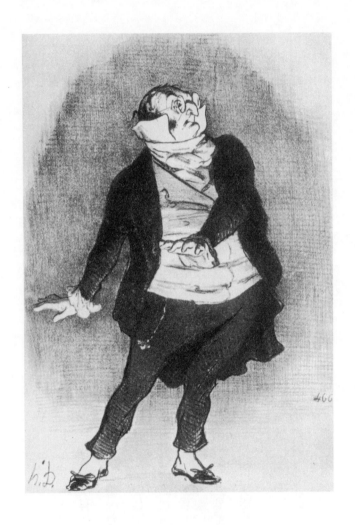

《在亨利‧莫尼埃之後的普呂多姆先生》
（Joseph Prudhomme d'après Henri Monnier），杜米埃作。

鉛筆除了界定輪廓的黑色之外還有別的東西。他讓人看出思想，也看出顏色。這是一種高級藝術的標誌，一切聰明的藝術家都在他的作品中清楚地看到了這一點。

幾年前，亨利·莫尼埃[35]引起了很大的反響，他在資產者的世界和作坊的世界這兩類村莊中取得了很大的成功。原因有二：其一，他像朱爾·凱撒一樣，一身而三任：演員，作家，諷刺漫畫家；其二，他的才能本質是資產階級的。作為演員，他是準確的、冷淡的；作為作家，他過分講求細節；作為藝術家，他有辦法根據實物搞一些漂亮玩意兒。

他恰恰是我們剛才談過的那個人的反面。亨利·莫尼埃不是完整地一下子抓住一個形象或一個主題的整體，而是對細節進行緩慢的、不斷的研究。他從來也不知道偉大的藝術為何物。因此，普呂多姆先生[36]這個極其真實的典型並沒有被構思成一個偉

<hr>

35 Henri Monnier（1805-1877），法國作家。

36 Joseph Prudhomme，莫尼埃創造的一個人物形象，代表法國資產階級。

人。亨利·莫尼埃研究過活生生的、真實的普呂多姆先生，在很長時間裡天天研究他。為了達到這種神奇的結果，我不知道他喝了多少杯咖啡，玩了多少次多米諾骨牌。研究之後，他把他表現出來，不，我說錯了，他把他移印出來。乍一看，結果似乎不同凡響；但是，當普呂多姆先生的事講完了，亨利·莫尼埃也就沒什麼可說的了。他的《民間場景》當然是很可愛的，否則就該否認達蓋爾照相所具有的嚴酷而驚人的魅力了；然而，莫尼埃根本不會創造，不會理想化，不會處理。他的畫，這是我們的重要話題，一般來說是冷漠的、生硬的。說來奇怪，儘管筆觸極為精確，它們在人們的思想中卻總是模模糊糊的。莫尼埃有一種奇特的能力，然而他只有這一種，那就是冷漠，是鏡子的清澈，一面不思想、只滿足於反映行人的鏡子。

至於說格宏維爾[37]，那就是另外一回事了。格宏維爾是一個具有病態的文學天賦的人，他總是在尋找折衷的方法使他的思想進入造型藝術的領域，因此我們看見他經常運用那種陳舊的方法，即在他的人物的嘴上畫一面寫著話的小旗子。關於格宏維爾，

哲學家或醫生是很可以作出很好的心理學或生理學研究的。他畢生在尋找思想，有時也曾找到過；但是，由於他職業上是藝術家而頭腦裡是文人，因此他從未能很好地表達出來。他當然觸及到好幾個重大的問題，但都以空談告終。他既不完全是哲學家，又不完全是藝術家。他一生中有很大一部分用於研究相似性的一般思想。他甚至是從這裡起步的：他寫過《日光的變化》。但是，他不知道如何從中得出正確的結果，他像一個脫軌的火車頭一樣顛簸搖晃。這個人帶著超人的勇氣，一生都在重複創作。他把創作抓在手裡，扭著，擺弄著，解釋著，評論著，而自然於是變成了世界末日。他把世界弄得一團糟。他不是寫過一本有插圖的書，叫做《顛倒的世界》嗎？格宏維爾使一些膚淺的人感到開心，卻使我感到害怕；因為不幸的是，我感興趣的是藝術家，而不是他的畫。進入格宏維爾的作品中，我有某種不舒服，就像是進入一間屋子，其

37　Jean Ignace Isidore Gérard（1803-1847），法國漫畫家，人稱「格宏維爾」。

《一顆彗星的浪跡》（Pérégrinations d'une cométe.），格宏維爾作於1844年。

《第一個夢：犯罪與贖罪》（Premier rêve: Crime et expiation.），格宏維爾作於1847年。

中的混亂被安排得有條不紊，荒唐的突飾擠在天花板上，繪畫通過光學家的手段變了

形，器物由於角碰角而受到損壞，傢俱的腿朝天，抽屜不是往外拉，而是往裡推。

格宏維爾無疑也搞了些美的、好的東西，他的固執、細心的習慣幫了他很大忙；

但是他不靈活，因此他從來也不會畫女人。格宏維爾所以重要，是在於他的才能的異

常方面。他在死前還運用他那總是頑強的意志通過造型的形式來記錄夢幻和噩夢的交

替，精確得像速記員記錄演講者的演說。是的，作為藝術家的格宏維爾希望鉛筆能夠

解釋觀念聯合的規律。格宏維爾是很滑稽的，但他常常是個不自知的滑稽家。

現在我們來談一位藝術家，他有古怪的魅力，其重要性與上述諸公不同。加瓦爾

尼開始是畫機械圖的，後來畫時裝式樣，我覺得這種烙印在他身上留存了很久，不

過，應該說加瓦爾尼一直在進步。他並不完全是位諷刺漫畫家，甚至也不僅僅是位藝

術家，他也是位文學家。他總是點到即止，留待別人猜出。他的滑稽的特點是觀察的

細膩，有時到了細微的程度。他像馬里伏[38]一樣，知道緘默的全部威力，而緘默既是公

眾智力的誘餌，又是對它的奉承。他自己給自己的畫寫說明，有時還很複雜。許多人喜歡加瓦爾尼勝過喜歡杜米埃，這毫不奇怪。由於加瓦爾尼藝術家的成分少一些，對這些人來說，他更容易理解。杜米埃是一個坦率直截的天才，去掉說明文字，他的畫仍然是美的，清晰的。加瓦爾尼就不同了，他是雙重的：先是畫，然後是說明文字。

其次，加瓦爾尼並非本質上是諷刺的，他常常是討好，而不是咬人；他不指責，他鼓勵。他本人是個文人，像所有的文人一樣，他也輕微地染上墮落的習氣。憑著他思想的迷人的虛偽和話只說到一半這種強有力的策略，他無所不敢。有時候，當他的犬儒主義的思想坦率地暴露出來時，他就給它穿上一件優雅的外衣，用它來討好偏見，並使眾人成為它的同謀。出名的原因何其多也！僅舉一例：你們還記得嗎？那個高大美麗的女人做出一副倨傲的樣子看著一個年輕人，年輕人合著雙手在她面前哀求：「請

給我一個小小的吻，我的慈悲的好太太，看在上帝的份上！」「晚上再來吧，今天早晨已經給了您的父親了。」人們的確會說，那位太太是一幅肖像。這些傢伙那麼漂亮，青年人肯定想模仿他們。還請注意，最妙的還在說明文字裡，因為畫無力說出這麼多東西。

加瓦爾尼創造了羅萊特。她的確在他之前即已存在，但是，他使她更加完整了。

我甚至認為是他創造了這個名字。有人已經說過，羅萊特不是那種由情人供養的姑娘，那種帝國時代的東西，不得不愁眉苦臉地與她依靠的那具金屬般的行屍走肉，將軍或銀行家，相對為生；羅萊特是個自由的人，來去無牽無掛。她的房門洞開。她沒有主人，往來於藝術家和新聞記者之間。她盡可能地要獲得一些思想。我說是加瓦爾尼使她更完整了，實際上，他的文學想像力使他至少創造出與他的所見相等的東西，加瓦爾尼創造了羅萊特；有些同類的姑娘由於向她學習而得到改進，正如拉丁區的年輕人受到那些大學生

因此，他對風氣有很大影響。保羅‧德‧考克創造了小女工，加瓦爾尼創造了羅萊特

078

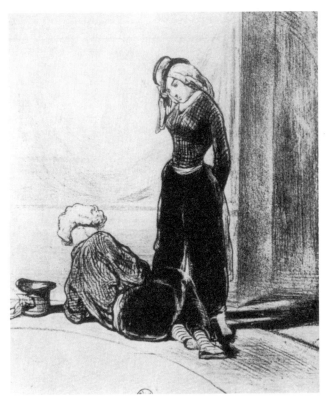

《舞會過後》（After the Ball），加瓦爾尼（Gavarni）作，石版畫。
巴黎：國家圖書館藏。

的影響，許多人竭力使自己像時裝式樣圖一樣。

加瓦爾尼就是這樣，作為藝術家，他不僅僅有趣，他還有許多其他的東西。要瞭解王朝最後幾年的歷史，必須翻翻他的作品。共和國有點兒使加瓦爾尼失色了，這是殘酷的然而卻是自然的規律。他生於平靜，隱於風暴。加瓦爾尼和杜米埃的真正光榮和真正使命在於補充巴爾札克，後者自己也知道，所以把他們看做是輔助者和評論者。

加瓦爾尼的主要創作是：《信箱》，《大學生》，《羅萊特》，《女演員》，《後臺》，《淘氣鬼》，《男女作家》，以及大量的零散組畫。

剩下要談的是特里莫萊[39]、特拉維埃[40]和賈克。特里莫萊的命運令人傷感。看到他可憐的一生會有那麼多巨大的痛苦和強烈的悲哀。他親自使用硝鏹水，為《法國民歌》叢書和奧貝爾[41]的滑稽年鑒刻了一些極美的畫，更確切地說，刻了一些速寫，其中充滿了最瘋狂、最天真的

39　Joseph Louis Trimolet（1812-1843），法國諷刺漫畫家。

40　Charles Joseph de Traviès Villiers（1804-1859），法國諷刺漫畫家。

41　Aubert，法國出版家。

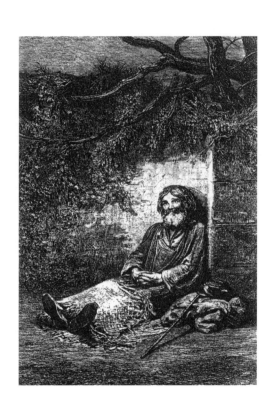

《老乞丐》（Le vieux mendiant），特里莫萊作於1841年。

快樂。特里莫萊不畫草圖，直接在木版上作畫，構圖很複雜，應該承認，這種方法產生了一些混亂。顯然，他對克魯克桑克[42]的作品印象很深，但是無論如何，他保持了自己的獨創性，他是一位配享有特殊地位的幽默家。對於味覺靈敏的人來說，他的作品有一種獨特的味道和有別於其他人的精美的風味。

有一天，特里莫萊畫了一幅畫，構思很好，思想崇高：在一個陰暗潮濕的夜裡，一個看起來像是活動的廢墟和一包飄動的破衣裳的老人躺在一堵破牆下。他朝著無星的天空抬起一雙感激的眼睛，喊道：「我感謝您呀，我的上帝！您給了我這堵牆來遮蔽我，您給了我這張席子來裹著我！」像一切備受痛苦的貧苦人一樣，這個正直的人要求不高，他心甘情願地什麼都相信萬能的上帝。不管那些樂觀主義者們說什麼，有些天才是有過這樣的夜晚的！而德佐吉埃說那些樂觀主義者有時候喝醉了酒跌倒在地，就可能會壓扁一個沒吃晚飯的可憐人。特里莫萊死了，他在曙光已經照亮他的天際的時候死了，他在更為寬厚的命運想要對他微笑的時候死了。他的才能日漸增長，

他的精神機器是好的，起勁地運轉；可他的肉體機器受到了往日風暴的嚴重損壞。

特拉維埃也是運蹇命乖。據我看，他是一位傑出的藝術家，生前未得到正確的評價。他畫得很多，但他缺乏可靠的表現。他想討人喜歡，但他顯然沒有做到。有時候，他發現了一件美的東西，他自己並不知道。他在變好，不斷地自我修正；他轉過來，又轉過去，追求著一個不變的理想。他是厄運之王。他的繆斯是一位郊區的仙女，蒼白而憂鬱。在他的所有的躊躇之中，到處都有一條隱線穿過，其色彩和特點都是相當顯著的。特拉維埃對人民的歡樂和痛苦有著深切的感受。他深知下層人，我們可以說，他以一種溫柔的慈悲心愛著他們。因此，他的《飲酒場景》將作為傑作流傳後世。不過，他畫的拾破爛者一般來說都很相像，那些破爛衣衫又寬又大，具有一種現成風格的幾乎不可捉摸的高貴，就像是變動不居的自然提供的一樣。不應忘記特拉

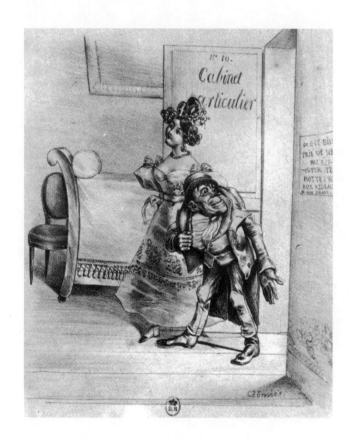

《麥約的戲謔》（Facéties de M. Mayeux），特拉維埃作。

維埃是麥約的創造者，這個古怪而真實的典型是那樣地使巴黎人感到愉快。麥約是屬於他的，正如侯貝‧馬蓋屬於杜米埃，普呂多姆先生屬於莫尼埃。很久以前，在巴黎有一個滑稽可笑的變相狂，名叫勒克萊，他出入小咖啡館、小酒吧間和小劇場。他表演面部表情，在兩根蠟燭之間[43]，他接連不斷地在臉上表現出各種激情。這在《御前畫家勒布侖先生談激情的性質》[43]一書中有記載。這個人是怪人中的例外，比人們所想像的有怪僻的人更接近常人，他很憂鬱，酷愛友誼。他除了研究和進行怪誕的表演之外，就是找朋友。他喝了酒，就刷刷地流下孤獨的眼淚。這不幸的人有著極高的變形的本領，非常善於化裝，他模仿駝子，那駝背，皺紋密佈的額頭，猴子一樣的大手，刺耳的、口沫四濺的說話聲，簡直可以亂真。特拉維埃見過他，那正是七月的愛國熱情蓬勃高漲的時候，他靈機一動，於是，麥約被創造出來了。此後很久，不安分的麥

約一直在巴黎人的頭腦中說呀，喊呀，高談闊論，指手畫腳。從此，人們承認了麥約的存在，人們相信特拉維埃認識他，照著他的樣子把他畫了下來。好幾個其他有名的創造都是這樣產生的。

特拉維埃近來從畫壇上消失了，不知為什麼，因為今天和以往一樣，滑稽畫冊和刊物的出版仍很可觀。這確是一大不幸，因為他很善於觀察，儘管他有猶豫和失誤，但他的才能中有某種嚴肅和溫柔的東西，使他特別地給人以好感。

應該提醒收藏家們注意，在與麥約有關的諷刺漫畫中，眾所周知，有一些女人在那個多情而愛國的拉高坦[44]的英雄業績中扮演了重要角色，這些女人不是出自特拉維埃的手筆，她們出於菲利朋之手，他有一些極其滑稽的念頭，以一種誘人的方式畫女人，以至於他喜歡在特拉維埃的麥約組畫中畫上女人。這樣，每幅畫中就有了兩種風格，但並不能真的有兩種滑稽的意圖。

賈克是一位優秀的藝術家，具有多方面的智慧，偶爾也是一位值得推薦的諷刺漫

o86

畫家。他在油畫和腐蝕版畫中總是莊重的、富有詩意的，此外，他畫過很好的怪誕畫，其思想通常總是表達得很清晰直接，請看他的《米利太里亞娜》和《病人和醫生》。他的線條豐富而有才氣，他的諷刺漫畫也像他的其他作品一樣，具有長於觀察的詩人那種犀利和敏銳。

44
法國作家斯卡龍（Paul Scarron, 1610-1660）的《滑稽故事》中的人物。

論幾位外國諷刺漫畫家 [1]

霍加思，克魯克桑克，哥雅，皮奈利，布勒哲爾

一

一個不僅在藝術家中間，而且也在上等人中間家喻戶曉的名字，一個在滑稽方面出類拔萃的藝術家，像格言一樣佔據了人們的記憶，他就是霍加思。我常聽人這樣說起霍加思：「這簡直是埋葬了滑稽。」我正求之不得。這句話可以被理解為機智，但

1 本文最初發表於一八五七年十月十五日。

089

我希望它被理解為讚揚；我從這種不懷好意的說法中看出有一種特殊優點的跡象和判斷。的確，只要留心，就可以看到霍加思的才能本身包含著某種冰冷的、收斂的、陰鬱的東西。這令人難受。他是粗魯的、暴躁的，但他首先是一個道德家，總是關心他的作品的道德感。他像我們的格宏維爾一樣，使作品充滿寓意的、影射的細節，其作用，在他看來，是補充和闡明他的思想。對於觀眾，我剛才差一點說對於讀者，有時候事與願違，他的作品延緩了理解，並使之陷入混亂。

不過，霍加思像一切喜歡探索的藝術家一樣，有著相當豐富的手法和作品。他的方法並不總是那麼生硬、那麼顯露、那麼瑣細。舉一個例子。請比較一下《入時的婚姻》這組版畫和其他組版畫如《縱慾的危險及其後果》、《豪華酒店》、《音樂家的苦惱》、《詩人在家裡》吧，人們就會承認後者具有多得多的從容和自然。其中有一幅表現的是一具扁平、僵直、躺在解剖臺上的屍體，這顯然是最稀奇的一幅。繫在頂棚上的滑輪或其他機械把這放蕩的死人的腸子拉出來。這個死人很可怕，而最能和這

《殘酷的好處》（The Reward of Cruelty），霍加思作。

具屍體（當然是唯一的屍體）形成奇特對照的卻是那些披著大得異常的、打著卷兒的假髮的英國醫生的臉，這些形象有高的，長的，瘦的，胖的，都莊嚴得古怪。在一個角落裡，一條狗貪吃地把鼻子伸進一隻桶裡，偷吃人的某種殘留物。霍加思，埋葬了滑稽！我更想說這是埋葬中的滑稽。那條吃人肉的狗總是使我想到那隻歷史性的豬，正當一架手搖風琴為不幸的弗阿代斯²的葬禮演奏的時候，它卻厚顏無恥地大喝垂死者的血。

我剛才說過，畫室中的那句俏皮話應該被當做一種讚揚。事實上，我的確在霍加思身上發現某種我說不準的陰森、狂暴和果決的東西，這個憂鬱之國的幾乎所有的作品中都散發著這種氣息。在《豪華酒店》這幅畫中，除了佈滿醉漢的生活和道路之上的那些無盡的厄運和古怪的事故之外，人們還發現一些以我們法國人的觀點看來並不滑稽的可怕情況：幾乎總是一些暴死。我不想在這裡詳細地分析霍加思的作品，針對這位奇特的細心的道德家，已經有過許多評價了，我只想指出每個重要藝術家的作品

中佔主導地位的一般特點。

談論英國而不提到西摩[3]，那將是不公正的，人人都看見過他對釣魚和打獵都有癮的人的兩大業績所進行的絕妙諷刺。蜘蛛的奇妙寓意最先就是從他這裡借用的，那隻蜘蛛在釣線和釣魚者的從不會因焦急而抖動的手臂之間結了一面網。

西摩和其他英國人一樣，作品中有一種粗暴和對極端的愛好，揭示主題的方式是簡單的、極其突然的和直接的。在諷刺漫畫方面，英國人是些極端論者。「啊，深深的、深深的大海呀！」一個肥胖的倫敦人在一種怡然自得的凝視中喊道，他平穩地坐在一隻小艇的凳子上，離港口只有四分之一哩[4]遠。我甚至相信人們還可以在背景上看到幾片屋頂。這個蠢傢伙過於出神了，看不見他親愛的妻子的兩條粗腿，這兩條腿直

2 Fuades，一八一七年在羅岱被暗殺的一位參議員。

3 Robert Seymour（1798-1836），英國畫家。

4 法國古哩，約合四公里。

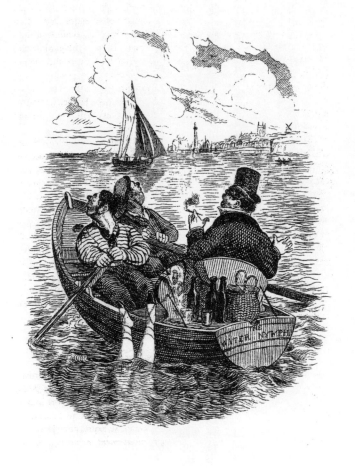

《啊，深深的、深深的大海呀!》（The deep, deep sea!），西摩作於1838年。

直地伸出水面，腳趾指向天空。看起來是這位胖婦人頭朝下栽進了水裡，而水的樣子卻使這個頭腦遲鈍的傢伙欣喜若狂。那個可憐的人呢，人們只看到她的兩條腿。過一會兒，這個酷愛自然的人將冷靜地尋找他的女人，不過他再也找不到她了。

喬治‧克魯克桑克的特殊優點（我領略過他的其他優點，如表現的細膩，對幻想的領悟等）是在怪誕方面具有取之不盡的豐富性。那種激情簡直不可想像，要是沒有證據，那將會被認為是不可能的，而證據就是大量的小畫片集，長套的滑稽畫冊，總之，令觀察家記也記不清的大量人物、場面、面貌和古怪的圖；怪誕從克魯克桑克的雕刻針下不斷地、必然地流出來，就像豐富的韻律從天生的詩人筆下流出來一樣。怪誕是他的習慣。

假使人們能夠可靠地分析一種像藝術上的感情那樣轉瞬即逝不可觸摸的東西，假使人們能夠可靠地分析那種不管兩位藝術家看起來聯繫多麼密切而總能把他們區分開來的說不上來的東西，那我就要說，構成克魯克桑克的怪誕的，首先是行為和動作的

過分的猛烈，是表現上的爆發。他的所有那些小人物都像默劇演員一樣激烈而喧鬧地模仿。他的可以受到指責的唯一缺點是，在他身上才智之士或拙劣的畫家常常超過了藝術家，也就是他並不總是以一種足夠認真的方式作畫。可以說，他在感到沉醉於他那神奇的激情之中的快樂時，作為作者他忘了賦予他的人物一種足夠的活力。他作畫有些過於像那些以信手塗抹為樂的文人了。那些動人的小人兒生下來並不總是能夠成活的。這些小人兒你推我擠，坐立不安，以一種不可名狀的活躍攪作一處，他不大關心他們的胳膊腿是否長對了地方。他們常常是略具人形，能怎麼動就怎麼動。總之，即令如此，克魯克桑克也是一位具有豐富的滑稽才能的藝術家，所有的畫冊他都會入選的。然而，對那些現代的法國剽竊者又能說些什麼呢？他們無恥到了這種程度，不僅用了他的一些主題和草圖，而且竟使用了他的手法和風格。幸好純真是偷不來的。他們在裝出來的天真中做到了無動於衷，但他們的畫法卻更加貧乏了。

二

在西班牙，有一個奇人在滑稽方面打開了新的眼界。

關於哥雅，我首先應該請讀者們去讀泰奧菲爾‧戈蒂耶[5]在《愛好者的珍品櫥》上寫的那篇出色的文章，此文後來被收進一本文集。泰奧菲爾‧戈蒂耶極有理解類似氣質的天賦。此外，關於哥雅的手法，例如模仿水彩畫的蝕刻和腐蝕銅版法混用，再以銅版雕刻術進行修飾，應該談的東西那篇文章都談到了。我只想就哥雅引入滑稽中的那種極罕見的成分補充幾句：我指的是幻想。確切地說，從法國方式的角度看，哥雅毫無特殊個別的地方，既沒有絕對滑稽，也沒有純粹有含義的滑稽。他無疑常常深入到冷酷的滑稽中去，甚至達到了絕對滑稽的高度，但是，他所看見的事物的一般面貌

卻主要是幻想的，更確切地說，他投向事物的目光是一個天生富於幻想的翻譯者之目光。《幻想曲》從構思的獨特和從構思的實現上看，都是一件奇妙的作品。面對《幻想曲》，我想像出一個人，一個好奇的人，一個業餘愛好者，對這些畫中的幾幅所影射的歷史事實一無所知，他是一位思想淳樸的藝術家，他不知戈多伊[6]、國王查理、王后為何物；然而他在頭腦的深處會感到強烈的震動，其原因在於獨特的方式，藝術家圓滿而可靠的手法，也在於籠罩著他的主題的那種幻想的氛圍。總之，在出於深刻的個性的作品中，有某種東西很像通常包圍著我們的睡眠的那些週期性或持久性的夢。

這就是真正的藝術家所特有的那種東西，即使在那些曇花一現的作品，即依附於時事、人們稱之為諷刺漫畫的作品中，這種東西也總是持久的、活躍的、我認為，這就是區別歷史諷刺漫畫家和藝術漫畫家、短暫的滑稽和永恆的滑稽的那種東西。

哥雅始終是一位偉大的藝術家，常常使人感到可怕。他在賽萬提斯時代的快活、樂觀和西班牙式諷刺裡融進了一種非常現代的精神，或至少這種精神在現代是被人們

098

6
Godoy Alarez de Faria（1767-1851），西班牙政治家，哥雅曾為之作畫。

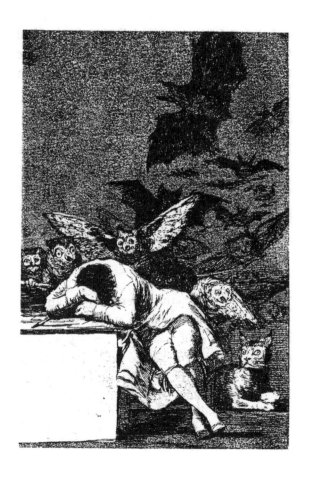

《理性的沉睡讓怪獸誕生》（El sueño de la razón pruduce monstruos），
哥雅作於1799，為其畫冊《狂想曲》（Los Caprichos）80幅中的第43號作品。

迫切地追求著的，這種精神就是對難以覺察的東西的喜愛，對強烈的對比，對大自然的恐怖以及對環境使之奇特的獸性化的人臉的感覺。所有這些關於僧侶的諷刺漫畫——打呵欠的僧侶，貪吃的僧侶，準備晨經的殺人犯似的方腦袋，狡猾的、偽善的、尖細的、像猛禽的側面一樣兇惡的腦袋——流露出來的精神是一種很值得注意的怪東西，它出現於十八世紀的諷刺和破壞的偉大運動之後，如伏爾泰在世，肯定會對它感激不盡，但他僅僅為的是思想（這位可憐的偉大人物對其餘的一切都不大懂）。

說它怪，就怪在這位憎恨僧侶的人是那麼頻繁地夢見巫婆，巫魔夜會，魔法，用鐵條烤熟的孩子？還有什麼？總之是夢的放縱，幻象的誇張，還有那些白皙苗條的西班牙女人，她們被那些永恆的老太婆洗乾淨，打扮好，或是去參加巫魔夜會，或者晚上去賣淫，這文明的巫魔夜會！明與暗的變化貫穿了這些怪誕的恐怖。多麼奇特的快活！

我特別記得兩幅非凡的版畫。其中一幅表現的是一片幻想的風景，烏雲和懸崖混成一片。這是無人知曉無人到過的山區一角嗎？這是一個混沌的標本嗎？在這個醜惡的舞

100

臺上，有兩個懸在空中的巫婆正進行一場惡戰。一個騎在另一個的身上，打她，制伏她。這兩個怪物滾在昏暗的空氣中。人類理解所能想像出來的一切醜惡、一切精神上的污穢、一切罪惡都在她們的臉上暴露無遺，而根據藝術家經常的習慣和一種不可解釋的方法，這兩張面孔介於人和獸之間。

另一幅表現的是一個人，一個不幸的人，一個孤獨絕望的單子[7]，他竭力想從墳墓裡出來。一些惡鬼和一群矮小的地精協力拼命壓住開了縫的墳蓋。這些警覺的死亡守護者聯合起來對付這顆消耗在一切無望的鬥爭中的不屈靈魂。這場噩夢在朦朧與模糊的恐怖中騷動不已。

晚年的哥雅視力衰退，據說到了不得不讓人替他削鉛筆的地步，但是就在這時，他仍然作了很重要的大幅石版畫，其中有表現人群擁塞、萬頭攢動的鬥牛場面。那是

7 哲學術語，萊布尼茲把單子看做精神實體，此處應指個人。

《他們仍然沒有出去》（Y aun no se van），哥雅作，石版畫。
為其畫冊《狂想曲》（Los Caprichos）80幅中的其中一幅作品。

一組驚人的版畫，大幅的工筆劃，這又一次證實了那一條控制著偉大藝術家的命運的奇特法則，即生命的航向與智力相反，他們在一個方面贏得了在另一個方面失去的東西，他們就這樣隨著一種漸進的青春，越來越有力，越來越振奮，膽子越來越大，直到墳墓的邊緣。

在這些形象的前景上，充滿了一種驚人的喧鬧和混亂，那些瘋狂的公牛懷著仇恨猛烈地攻擊著敵人，其中有一頭已經把一個鬥牛士的褲子在屁股那兒撕掉了一塊。這鬥牛士只是受了傷，艱難地跪在地上爬著。可怕的畜生用角掀起了那不幸的傢伙的已經破碎的襯衣，使他露出了屁股，而它重新低下了它那咄咄逼人的鼻尖。不過，這場屠殺中的這種不雅並未怎麼使看客有所觸動。

哥雅的巨大優點在於創造畸形的逼真。他的怪物是和諧的，生下來就能活。在可能的荒謬這個方向上，誰也不如他有膽量。他的一切扭曲，那獸樣的面孔，那猙獰的鬼臉，都滲透著人性。即便從自然史的特殊角度看，也難以對它們提出指責，它們的

生命的各部分是那麼相似與和諧。一句話，真實與幻想之間的連接線與結合點是不可能把握的，這是一條最細微的分析也劃不出的模糊的界線，因為他的藝術既是超驗的，又是自然的。

三

義大利的氣候雖然也是南方的氣候，卻與西班牙的氣候不同，因此，滑稽的發酵也就產生不出相同的結果。義大利的學究氣（我用了這個詞，是因為沒有合適的詞）在李奧納多·達·文西的諷刺漫畫和皮奈利的風俗畫中得到了表現。所有的藝術家都知道李奧納多·達·文西的諷刺漫畫，那是一些真正的肖像。這些諷刺漫畫醜惡，冷漠，不乏殘酷，但是缺少滑稽；沒有感情的表露，也沒有感情的放縱。偉大的藝術家畫諷刺漫畫時並不是在消遣，他是以學者、幾何學家、自然史教授的身分畫諷刺漫畫

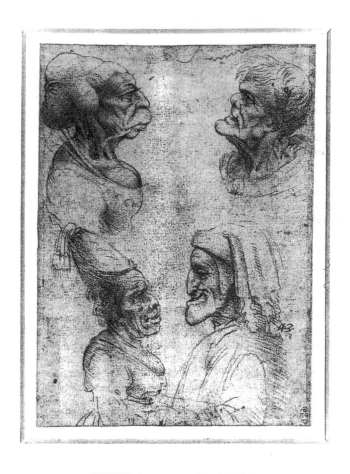

《怪誕頭像》（Grotesque Heads），李奧納多作。

的。他留心不漏掉最小的疣子，最細小的毛髮。總之，也許他並不想畫諷刺漫畫，他在身邊尋找醜得古怪的典型，然後模仿下來。

不過，一般地說，這並不是義大利的特點。那裡的玩笑是低級的，但也是坦率的。巴桑[8]的那些表現威尼斯嘉年華的畫給了我們一個正確的概念。那種快活充滿了香腸、火腿和通心粉。一年一度，義大利的滑稽在林陰大道上爆發出來，並達到了瘋狂的極限。大家都才智橫溢，人人都成了滑稽藝術家；馬賽和波爾多也許能夠為我們提供一些有關這種氣質的例證。應該通過《布蘭碧拉公主》看看霍夫曼是多麼好地理解了義大利性格，在希臘咖啡館喝咖啡的德國藝術家談論得多麼細緻，他們缺乏深度，但他們全都真正地陶醉在這種全民性的愉快中了。他們像一般南方人一樣是追求物質享受的，他們的玩笑總是有一股廚房和下流去處的味道。總的說來，是一位法國藝術家，即卡洛，通過我國特有的那種思想的凝練和意志的堅強給予這種類型的滑稽以最完美的表現。義大利最好的滑稽家一直是一位法國人。

我剛才說到了皮奈利，古典的皮奈利，現在他的光榮已經小多了。我們並不說他是一位十足的諷刺漫畫家，他更多的是一位有趣場面的速寫家。我提到他，只是因我年輕時老是聽人讚揚他是高貴諷刺漫畫家的典型。實際上，滑稽進入其中的只是極微小的一部分。在這位藝術家的所有習作中，我們都發現他在堅持不懈地關心著線條和古式構圖，系統地追求著風格。

但是，皮奈利的生活遠比他的才能更為浪漫，這大概對他的名氣貢獻不小。他的獨創性表現在性格中遠甚於表現在作品中，因為他是老實市民所想像的那種藝術家的最完全的典型之一，也就是說，傳統的放蕩，通過不端行為和暴烈的習慣表現出來的靈感。皮奈利擁有某些藝術家的一切江湖騙術：他有兩條巨犬，像心腹和夥伴似的到處跟著他，他還有一根疙疙瘩瘩的粗木棍，他的頭髮編成辮子垂在兩側臉頰上，酒

<hr>

8 指義大利畫家雷安卓・巴薩諾（Leandro Bassano, 1557-1622）。義大利有四個巴薩諾是畫家，有人認為這裡提到雷安卓・巴薩諾是很奇怪的。

《正在吵架的羅馬女人》（Roman Women Quarreling），
皮內利（Pinelli）作於1809年。

館，狐朋狗友，如果價錢不滿意就決心闊綽地毀掉作品，所有這一切都是他的名氣的組成部分。皮奈利的家庭生活也不比家長的行為更有條理。有時候他回到家裡，看見妻子和女兒正瞪著眼睛，互相揪住頭髮，處於義大利式的衝動和瘋狂之中，皮奈利覺得妙不可言，就對她們喊道：「停住！別動，就這樣停住！」於是，這番廝打就變成了一幅畫。人們看到，皮奈利是那種藝術家，他們漫步在物質的自然之中，讓它來彌補思想的懶惰，他們隨時都準備抓起畫筆。這樣，他就在一個方面靠近了不幸的利奧波德‧侯貝，[9] 後者也是想在自然中，而且只在自然中發現現成的題材；而對於更有想像力的藝術家來說，這些題材只不過具有筆記的價值罷了。就是這些題材，皮奈利也要像利奧波德‧侯貝一樣，要過過篩子，經過公認的最滑稽最別緻的題材，甚至全民趣味的嚴格挑選。

9 Léopold Robert（1794-1835），法國畫家。

皮奈利是被惡意中傷過嗎？我不知道，不過，他的傳說就是這樣，而我覺得這一切標誌著一種弱點。我希望人們創造一個新用語、製造一個新詞來譴責此類陳詞濫調，這種風度和行為中的陳詞濫調，它進入了藝術家的生活之中，也進入了他們的作品之中。再說，我也注意到歷史上不乏與之相反的事情，最有創造性、最令人吃驚、構思最古怪的藝術家往往是些生活平靜、井然有序的人，他們中的許多人具有很高的家庭美德。難道你們沒有經常注意到，克制的天才藝術家最像完美的資產者嗎？

四

法拉芒人和荷蘭人布勒哲爾[10]從前的奇特的作品，但不要像好幾位作家那樣，把他和魔鬼布勒哲爾混為一談。他的畫中有著某種系統化，某種古怪的偏見，某種奇怪的色。人人都見過怪人布勒哲爾從一開始就搞出了一些很美的東西，的確具有獨特性和地方特

方法，這是不容置疑的；然而這個奇特的天才具有一個比那種藝術上的打賭更高的起點，這也是可以肯定的。在怪人布勒哲爾的幻想畫中，幻象表現出全部的威力。如果不是一開始就受到某種不為人知的力量的推動，哪個藝術家能創作出如此極度反常的作品？在藝術上，受命於人的意志的部分要比人們以為的小得多，這是一件人們注意得不夠的事情。布勒哲爾似乎追求過的那種古怪理想與格宏維爾的理想有很多的聯繫，尤其是人們如果願意仔細考察這位法國藝術家晚年表現出的傾向的話，就更是如此，例如腦病患者的幻象，高燒引起的幻覺，夢的瞬息萬變，觀念的古怪聯合，偶然的、怪誕的形式的組合。

怪人布勒哲爾的作品可以分為兩類。一類包含著今天幾乎不可解的政治寓意，正是在這一類畫中，人們看見房屋的窗戶是眼睛，風車的翼是手臂，千百種可怖的作

10 有兩個布勒哲爾，這裡是老布勒哲爾（Pierre Brueghel l'Ancien，約1528-1569），下面提到的是小布勒哲爾（Pierre Brueghel d'Enfer，約1554-1638）。

《一角的付出》（Le Paiement de la dîme），布勒哲爾作。

品，其中自然不斷地變成字謎。不過，人們常常弄不清這類作品是屬於政治寓意畫還是屬於第二類，而第二類顯然是最令人感興趣的。我覺得，這第二類畫包含著一種神秘，而我們這個時代由於懷疑和無知這種雙重性格認為什麼都不難解釋，會簡單地將這類畫冠之以幻想和心血來潮。有幾位醫生已經模糊地感到有必要用不同於伏爾泰派的方便辦法──這一派只是到處將欺騙認作巧妙──對大量歷史的和神奇的事實作出解釋，但他們還沒有搞清楚所有的心理奧秘。因此，我不相信能夠不用一種特殊的撒旦的恩賜而對怪人布勒哲爾的魔鬼般的滑稽可笑的大雜燴作出解釋。如果你們願意的話，可以用瘋狂或幻覺等詞來取代特殊的恩賜一詞，但是，其神秘將幾乎同樣幽微難明。對所有那些畫的收集散發出一種傳染性，怪人布勒哲爾的滑稽令人頭暈目眩。一個人的智力怎麼能包含這麼多的魔法和奇跡，產生並描繪出這麼多駭人的荒誕？我不能理解，也不能確切地指出其原因；但是，我們常常在歷史上，甚至在現代歷史的若干階段中發現證據，證明道德氛圍的傳染和禁錮具有巨大的威力，而且我不能不注意

到（但我並不裝模作樣，賣弄學問，想證實布勒哲爾可能見過魔鬼顯靈，也確實沒有此種意圖），極端恐怖的這種神奇的繁榮最為奇怪地和著名的歷史性的巫師流行病同時發生。

現代生活的畫家 [1]

一　美，時式和幸福

在社會上，甚至在藝術界，有這樣一些人，他們去羅浮宮美術館，在大量儘管是第二流卻很有意思的畫家的畫前匆匆而過，不屑一顧，而是出神地站在一幅儘管是提香的畫、拉斐爾 [2] 的畫或某一位複製品使之家喻戶曉的畫家的畫前；隨後他們滿意地走出美術館，不止一位心中暗想：「我知之矣。」也有這樣的人，他們讀過了波舒哀和拉

1　本文最初發表於《費加洛報》（一八六三年十一月二十六、二十九日，十二月三日）。

2　Sanzio Raphaël（1483-1520），義大利畫家。

BAUDELAIRE

LE PEINTRE DE LA VIE MODERNE

10ᵉ Année — 918　　　TRENTE-CINQ CENTIMES　　　Jeudi 3 Décembre 1863

B. JOUVIN
RÉDACTEUR EN CHEF

FIGARO

« Loué par ceux-ci, blâmé par ceux-là, me moquant des sots, bravant les méchants...
je me hâte de rire de tout, de peur d'être obligé d'en pleurer. »

Jeudi 26 novembre, Dimanche 29 novembre, Jeudi 3 décembre 1863

《現代生活的畫家》（Le Peintre de la vie moderne），康士坦丁‧居伊作，
1863年11月26、29日與12月3日刊於《費加洛報》（Figaro）。

辛[3]，就以為掌握了文學史。

幸好不時地出現一些好打抱不平的人、批評家、業餘愛好者和好奇之士，他們說好東西不都在拉斐爾那兒，也不都在拉辛那兒，小詩人也有優秀的、堅實的、美妙的東西。總之，無論人們如何喜愛由古典詩人和藝術家表達出來的普遍的美，也沒有更多的理由忽視特殊的美、應時的美和風俗特色。

我應該說，若干年來，社會有了一些改善。愛好者現在珍視通過雕刻和繪畫表現出來的上世紀的風雅，這表明出現了一種順乎公眾需要的反應；德布古[4]，聖多班兄弟[5]，還有其他許多人都進入了值得研究的藝術家的名單。不過，這些人表現的是過

3 Jean Racine（1639-1699），法國悲劇詩人。

4 Philibert Louis Debucourt（1755-1832），法國畫家。

5 夏爾・德・聖多班（Charles de Saint Aubin, 1721-1786），法國畫家。加布里埃爾・德・聖多班（Gabriel de Saint Aubin, 1724-1780），法國畫家。

《紳士與淑女》，康士坦丁‧居伊作。

去，而我今天要談的是表現現代風俗的繪畫。過去之有趣，不僅僅是由於藝術家善於從中提取的美，對這些藝術家來說，過去就是現在，而且還由於它的歷史價值。現在也是如此，我們從對於現在的表現中獲得的愉快不僅僅來源於它可能具有的美，而且來源於現在的本質屬性。

我眼下有一套時裝式樣圖，從革命時期開始，到執政府時期前後結束。這些服裝使許多不動腦筋的人發笑，這些人表面莊重，實際並不莊重，但這些服裝具有一種雙

118

重的魅力：藝術的和歷史的魅力。它們常常是很美的，畫得頗有靈性；但是，對我至少同樣重要的、我在所有這些或幾乎所有這些服裝中高興地發現的東西，是時代的風氣和美學。人類關於美的觀念被銘刻在他的全部服飾中，使他的衣服有褶皺，或者挺括平直，使他的動作圓活，或者齊整，時間長了，甚至會滲透到他的面部的線條中去。人最終會像他願意的樣子的。這些式樣圖可以被表現得美，也可以被表現得醜。

表現得醜，就成了諷刺漫畫；表現得美，就成了古代的雕像。

穿著這些服裝的女人或多或少的彼此相像，這取決於她們表現出的詩意或庸俗的程度。有生命的物質使我們覺得過於僵硬的東西搖曳生姿。觀者的想像力現在還可以使那些緊身衣和那些披巾動起來和抖起來。也許哪一天有一場戲出現在某個舞臺上，我們會看到這些服裝復活了，我們的父親穿在身上，跟穿著可憐的服裝的我們一樣有魅力（我們的服裝也有其優美之處，但其性質更偏於道德和心靈方面），如果這些服裝由一些聰明的男女演員們穿著並賦予活力，我們就會因如此冒失地大笑而感到驚

奇。過去在保留著幽靈的動人之處的同時，會重獲生命的光輝和運動，也將會成為現在。

一個不偏不倚的人如果依次流覽法國從起源到現在的一切風尚的話，他是任何刺眼的甚至令人驚訝的東西也發現不了的。過渡被安排得豐富而周密，就像動物界的進化系統一樣，沒有任何空白，因此也就沒有任何意外。如果他給表現各個時代的畫加上這個時代最流行的哲學思想的話（該畫不可避免地會使人想起這種思想的），他就會看到，支配著歷史的各個組成部分的和諧是多麼深刻，即便在我們覺得最可怕、最瘋狂的時代裡，對美的永恆的渴望也總會得到滿足的。

事實上，這是一個很好的機會，來建立一種關於美的合理的、歷史的理論，與唯一的、絕對的美的理論相對立；同時也是一個很好的機會，來證明美永遠是、必然是一種雙重的構成，儘管它給人的印象是單一的，因為在印象的單一性中區分美的多樣化的成分所遇到的困難絲毫也不會削弱它構成的多樣化的必要性。構成美的一種成分

是永恆的、不變的，其多少極難加以確定；另一種成分是相對的、暫時的，可以說它是時代、風尚、道德、情慾，或是其中一種，或是相容並蓄。它像是神糕有趣的、引人的、開胃的表皮，沒有它，第一種成分將是不能消化和不能品評的，將不能為人性所接受和吸收。我不相信人們能發現什麼美的標本是不包含這兩種成分的。

可以說我選擇了歷史的兩個極端的梯級。在神聖的藝術中，兩重性一眼便可看出，永恆美的部分只是在藝術家所隸屬的宗教的允許和戒律之下才得以表現出來。在我們過於虛榮地稱之為文明的時代裡，一個精巧的藝術家的最淺薄的作品也表現出兩重性。美的永恆部分既是隱晦的，又是明朗的，如果不是因為風尚，至少也是作者的獨特性情使然。藝術的兩重性是人的兩重性的必然後果。如果你們願意的話，那就把永遠存在的那部分看做是藝術的靈魂吧，把可變的成分看做是它的軀體吧。斯丹達爾是個放肆、好戲弄人，甚至令人厭惡的人，但他的放肆有效地激起了沉思，所以他說美不過是許諾幸福而已，這就比許多其他人更接近真理。顯然，這個定義超越了

《雙人像》，康士坦丁·居伊作。

《瑪比舞廳》，康士坦丁・居伊作。

目標，它太過分地使美依附於幸福的無限多樣化的理想，過於輕率地剝去了美的貴族性，不過它具有一種巨大的優點，那就是決然地離開了學院派的錯誤。

這些東西我已解釋過不止一次了。對於那些喜歡這種抽象思想遊戲的人來說，這些話也足夠了；但我知道大部分法國讀者並不大熱衷於此道，所以我要趕快進入我的主題的實在而現實的部分。

二　風俗速寫

要速寫風俗，表現市民的生活和時髦的場景，最簡便最節省的方法顯然就是最好的方法。藝術家越是在裡面放進去美，作品就越珍貴。但是在平庸的生活中，在外部事物的日常變化中，有一種迅速的運動，使得藝術家必須畫得同樣迅速。如我剛才所說，十八世紀的多色版畫又重新走紅了，色粉畫、銅版畫、蝕刻畫相繼向這部巨大的

分散在圖書館、愛好者的畫匣之中以及最粗俗的店鋪的櫥窗後面的現代生活詞典提供了它們的語彙。石板畫一出現，就立刻表現出很適合這個看起來輕鬆而實際上很艱巨的任務。我們在這一體裁中是有著真正的巨制的。人們公正地把加瓦爾尼和杜米埃的作品稱為《人間喜劇》的補充。我確信，巴爾札克本人也不會不接受這種看法，尤其是風俗畫家的天才，即其中文學精神佔了很大的部分，這種看法就更加正確了。觀察者，漫遊者（Flâneur），哲學家，你們隨便叫吧。不過，要說明這位藝術家的特點，你們肯定不會把用在畫永恆的事物，或至少更為長久的事物、英雄的或宗教的事物的畫家身上的形容詞用在這位藝術家身上。他有時是詩人，但他常常更接近小說家或道德家，他是時勢以及時勢所暗示的永恆之物的畫家。每個國家，為了它的快樂和它的光榮，都擁有幾個這樣的人。在我們這個時代，最先呈現在記憶中的名字，人們還可以在杜米埃和加瓦爾尼之後加上德維里亞、莫蘭、努瑪[6]，他們是描繪復辟時代的可疑風雅的歷史學家，瓦吉埃、塔薩埃、歐仁·拉米[7]，此君因為喜愛

貴族的高雅都快成了英國人了，還有特里莫萊和特拉維埃，他們是貧困和普通人生活的編年史家。

三　藝術家，上等人，老百姓和兒童

我今天想和大家談一個奇特的人，他的獨創性強而鮮明，達到了自足的程度，並不去尋求別人的贊同。他的畫從來是不署名的，如果人們把那幾個字母稱作署名的話，這幾個字母很容易偽造，代表著一個名字，許多人很講究地寫在他們的最不經心的草圖的下方。但是，他的全部作品都署上了他的光輝的靈魂，看過並珍愛他的作品的愛好者們根據我想作的描寫可以很容易地認出來。

6 Pierre Numa Bassaget（1820-1872），法國畫家。
7 Eugène Lami（1800-1890），法國畫家。

C. G. 8 先生非常熱愛群眾，喜歡隱姓埋名，謙遜也是他的獨特之處。眾所周知，薩克雷，先生對藝術方面的事情很好奇，親自為自己的小說畫插圖，他曾在倫敦的一份小報上談到過C G.先生，後者卻生氣了，仿佛這是對他的廉恥心的一種冒犯。最近，當他得知我打算評價他的思想和才能時，竟急切地請求我去掉他的姓名，請求我談他的作品要像談一個無名氏的作品那樣。我將謙恭地服從這一古怪的願望。讀者和我，我們都假裝認為G先生並不存在，他對他的素描和水彩畫表示出一種貴族的輕蔑，而我們來談論這些畫，就像學者們評價一些珍貴的歷史檔案一樣，這些檔是偶然出現的，其作者大概永遠無人知曉。更有甚者，為了使我的良心徹底安寧，大家要設想，我關於他那如此好奇、如此神秘的光輝個性所談的一切或多或少正是受到所談作品的啟發，這是純粹的充滿詩意的假設，是猜測，是想像力的作用。

G先生老矣。有人說，尚‧賈克四十二歲開始寫作。可能也是在這個年紀上，G先生擺脫不掉填滿了他的腦海的所有那些形象，大著膽子把墨水和顏色塗在一張白紙

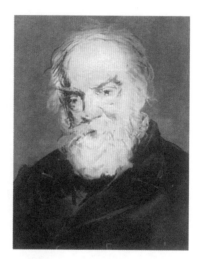

Point et Grave par Manet 1862.　　　　Imp A. Salmon

上圖：《G先生》（Guys），馬內（Manet）作。雪柏林：雪柏林博物館藏。
下圖：《波德萊爾》（Baudelaire），馬內作於1862年。

8　指康士坦丁・居伊（Constantin Guys, 1802-1892），法國畫家。
9　W.M.Thackeray（1811-1864），英國作家。

《康士坦丁與納達夫婦》，康士坦丁‧居伊作。

上。說實話，他那時畫得像個門外漢，像個孩子，因手指笨拙工具不聽使喚而惱火。

他開始時亂塗的那些畫我見過許多，我承認，大部分熟悉或聲稱熟悉這些畫的人可能沒有看出這些黑壓壓的畫稿中藏著一個天才，這也不是什麼丟臉的事。今天，G先生已經無師自通，自己找到了這一行的一切訣竅，成了一個獨特的、強有力的大師，在他早年的質樸中，他只保留了那種為了使他豐富的才能增加一種意外的調料所必需的東西。每當他看見年輕時的習作，他就懷著一種最有趣的羞愧把它們撕掉，或者付之一炬。

十年中，我一直想結識G先生，可他生性好動，以四海為家。我知道他曾長期為英國一家畫報[10]工作，在那上面發表根據他的旅行速寫（西班牙，土耳其，克里米亞）雕刻的版畫。從那以後，我見過大量他就地即興畫的畫，因此，我可以讀到關於克里

米亞戰爭的即時的、詳細的報導，這是比其他任何報導都強的報導。這份畫報還刊登同一位作者根據新芭蕾和新歌劇所畫的大量作品，都沒有署名。終於，我找到他了，我立刻就看出，我與之打交道的並非一位藝術家，而是一位社交界人物。我請你們在很窄的意義上理解藝術家一詞，而在很廣的意義上理解社交界人物一詞。社交界人物，就是與全社會打交道的人，他洞察社會及其全部習慣的神秘而合法的理由；藝術家，就是專家，像農奴依附土地一樣依附他的調色板的人。G先生不喜歡被稱作藝術家。難道他沒有一點兒理由嗎？他對全社會感興趣，他想知道、理解、評價發生在我們這個地球表面上的一切。藝術家很少或根本不在道德和政治界中生活。住在布雷達區的人不知道聖日爾曼區發生的事。除了兩三個無需指名的例外，應該說大部分藝術家都是些機靈的粗漢，純粹的力工，鄉下的聰明人，小村莊裡的學者。他們的談話不能不局限在一個很窄的圈子裡，很快就使社交界人物這個宇宙的精神公民感到不堪忍受。

因此，為理解G先生起見，請立刻記下這一點：好奇心可以被看做是他的天才的

出發點。

你們還記得那一幅由本世紀最有力的筆寫出的題為《投入人群的人》[11]（那的確是一幅畫呀！）嗎？在一家咖啡館的窗戶後面，一個正在康復的病人愉快地觀望著人群，他在思想上混入在他周圍騷動不已的各種思想之中。他剛剛從死亡的陰影中回來，狂熱地渴望著生命的一切萌芽和氣息。因為他曾瀕臨遺忘一切的邊緣，所以他回憶起來了，而且熱烈地希望回憶起一切。終於，他投入人群，去尋找一個陌生人，那陌生人的模樣一瞥之下便迷住了他。好奇心變成了一種命中註定的、不可抗拒的激情。

請設想一位精神上始終處於康復期的藝術家，你們就有了理解 G 先生的特點的鑰匙。

然而，康復期仿佛是回到童年。正在康復的病人像兒童一樣，在最高的程度上

享有那種對一切事物——哪怕是看起來最平淡無奇的事物——都懷有濃厚興趣的能力。如果可能的話，讓我們借助想像力回溯的力量，回想一下我們最年輕時的最初的印象，我們就會承認它們和我們後來大病之餘得到的色彩強烈的印象之間有一種奇特的關係，只要這場病使我們的智力純潔如初，安然無恙。兒童看什麼都是新鮮的，他總是醉醺醺的[12]。兒童專心致志於形式和色彩時所感到的快樂比什麼都更像人們所說的靈感。我敢再進一步，我敢斷言靈感與充血有某種聯繫，任何崇高的思想都伴隨有一種神經的或強或弱的震動，這種震動一直波及到小腦。天才人物的神經是堅強的，而兒童的神經是脆弱的。在前者，理性佔據重要的地位；在後者，感覺控制著全身。

然而，天才不過是有意的重獲的童年，這童年為了表達自己，現在已獲得了剛強有力的器官以及使它得以整理無意間收集的材料的分析精神。兒童面對新奇之物，不論什麼，面孔或風景，光亮，金箔，色彩，閃色的布，衣著之美的魅力，所具有的那種直勾勾的、野獸般出神的目光應該是出於這種深刻愉快的好奇心。我的一個朋友一天對

134

我說，他很小的時候，有一次看見了父親在梳洗，他恐懼中夾雜著快樂，出神地望著那胳膊的肌肉，皮膚上粉紅和黃的色彩變化，血管的發藍的網。外部生活的圖景已經使他蕭然起敬，征服了他的頭腦。形式已經纏住他了，控制住他了。命運早早地出現在他的鼻子尖兒上了，命已註定。我還需要說這個孩子今天已成了名畫家嗎？

我剛才請你們把 G 先生看做是永遠在康復的病人，為了使你們的概念更完整，請你們也把他當做一個老小孩吧，當做一個時時刻刻都擁有童年的天才的人吧，也就是說，對這個天才來說，生活的任何一面都不曾失去鋒芒。

我對你們說過，我不願意稱他為純藝術家，他本人也懷著一種帶有貴族的靦腆色彩的謙遜拒絕這一稱號。我很願意把他稱為浪蕩子（Dandy），而我對此是頗有道理的，因為浪蕩子一詞包含著這個世界的道德機制所具有的性格精髓和微妙智力；但是

另一方面，浪蕩子又追求冷漠，因此，被一種不可滿足的激情，即觀察和感覺的激情所左右的G先生又激烈地擺脫浪蕩。聖奧古斯丁說：Amabam amare.[13] G先生則會心甘情願地說：「我滿懷激情地喜愛激情。」浪蕩子因政治和小集團利益而感到厭倦，或裝作感到厭倦。G先生討厭感到厭倦的人。他有真誠而不可笑這種如此困難的本事（端人雅士會理解我的）。我會送他哲學家的稱號，他也有不止一種理由而當之無愧，假使他對可見、可能、凝聚為造型狀態的事物的過分喜愛不使他對組成玄學家的不可觸及的王國的那些東西產生某種厭惡的話。所以，我們還是把他局限在生動的純道德家的範圍內吧，像拉布亞[14]一樣。

如天空之於鳥，水之於魚，人群是他的領域。他的激情和他的事業，就是和群眾結為一體。對一個十足的漫遊者、熱情的觀察者來說，生活在芸芸眾生之中，生活在反覆無常、變動不居、短暫和永恆之中，是一種巨大的快樂。離家外出，卻總感到是在自己家裡；看看世界，身居世界的中心，卻又為世界所不知，這是這些獨立、熱

情、不偏不倚的人的幾樁小小的快樂，語言只能笨拙地確定其特點。觀察者是一位處處得享微行之便的君王。生活的愛好者把世界當做他的家，正如女性的愛好者用找到的美人（不管是可找到的，還是不可找到的）組成他的家，就像繪畫愛好者生活在一個被畫在畫布上的夢幻迷惑的社會中一樣。因此，一個喜歡各種生活的人進入人群就像是進入一個巨大的電源。也可以把他比作和人群一樣大的一面鏡子，比作一台具有意識的萬花筒，每一個動作都表現出豐富多彩的生活和生活的所有成分所具有的運動的魅力。這是非我的一個永不滿足的我，它每時每刻都用比永遠變動不居、瞬息萬變的生活本身更為生動的形象反映和表達著非我。一天，G先生目光炯炯，手勢生動，在談話中說：「任何一個不被一種過分實在的使他不得不耗盡所有才能的憂慮所苦的人，任何一個在群眾中感到厭煩的人，都是一個傻瓜！一個傻瓜！我蔑視他！」

13 拉丁文，苦戀。

14 Jean de La Bruyère（1645-1696），法國作家。

《回報》（La rapport），康士坦丁・居伊作。

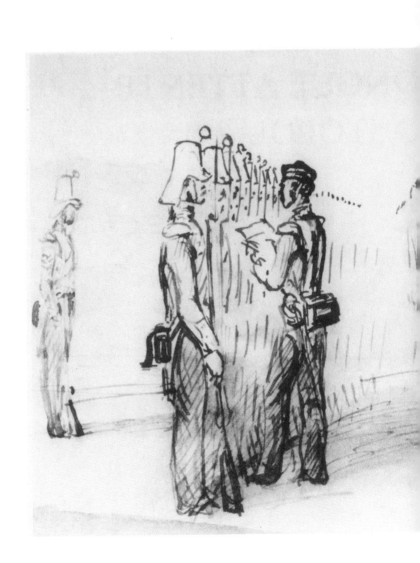

G先生一覺醒來，睜開雙眼，看見刺眼的陽光正向窗玻璃展開猛攻，不禁懊悔遺憾地自語道：「多麼急切的命令！多麼耀眼的光明！幾小時之前就已是一片光明啦！這光明我都在睡眠中丟掉啦！我本來可以看到多少被照亮的東西呀，可我竟沒有看到！」於是，他出發了！他凝視著生命力之河，那樣的壯闊，那樣的明亮。他欣賞都市生活的永恆的美和驚人的和諧，這種和諧被神奇地保持在人類自由的喧囂之中。他靜觀大城市的風光，由霧靄撫摸著的或被太陽打著耳光的石塊構成的風光。他有漂亮的裝束，高傲的駿馬，一塵不染的青年馬夫，靈活的僕役，曲線畢露的女人，美麗的活得幸福穿得好的孩子，一句話，他享受著全面的生活。如果一種樣式、一種服裝的剪裁稍微有了改變，如果絲帶結和紐扣被飾結取而代之，如果女帽的後飾綢帶變寬、髮髻朝後脖頸略有下降，如果腰帶上提、裙子變肥，請相信，他的鷹眼老遠就已經看出來了。一個團隊過去了，可能要開到世界的另一端，林蔭道上空響徹了像希望一般誘人而輕鬆的軍樂聲。G先生的眼睛已經看見、細察和分析了這支部隊的武器、步伐和風貌。

鞍轡、閃光、音樂、果決的目光、濃重莊嚴的髭須，這一切都亂糟糟地進入他的頭腦中，幾分鐘之後，由此而產生的詩就可能形成了。他的靈魂就這樣和團隊的靈魂生活在一起了，而這團隊像一個動物一樣地前進，真是服從中的一個自豪的快樂的形象！

可是夜來了。那是個古怪而可疑的時刻，天幕四闔，城市放光，煤氣燈在落日的紫紅上現出斑點。正經的或不道德的，理智的或瘋狂的，人人都自語道：「一天終於過去了！」智者和壞蛋都想著玩樂，每個人都奔向他喜歡的地方去喝一杯遺忘之酒。

G先生將在任何閃動著光亮、迴響著詩意、躍動著生命、震顫著音樂的地方滯留到最後，任何地方，只要那裡有一種激情可以呈現在他的眼前，只要那裡有自然的人和傳統的人出現在一種古怪的美之中，只要那裡陽光照亮了墮落的動物[15]的瞬間的快樂！

「瞧，這一天的確沒有白過！」某些我們都認識的讀者心想，「我們人人都有足夠的

15 法國作家、啟蒙思想家盧梭（Jean-Jacques Rousseau, 1712-1778）在《論人類不平等的起源和基礎》中寫道：「……思考的狀態是一種反自然的狀態，沉思的人是一頭墮落的野獸。」

天才，用同樣的方式度過一天。」不！很少有人具有觀察的才能，擁有表達的力量的人則更少。現在，別人都睡了，這個人卻俯身在桌子上，用他剛才盯著各種事物的那種目光盯著一張紙，舞弄著鉛筆、羽筆和畫筆，把杯子裡的水弄灑在地上，用襯衣擦拭羽筆。他匆忙，狂暴，活躍，好像害怕形象會溜走。儘管是一個人，他卻吵嚷不休，自己推促著自己。各種事物重新誕生在紙上，自然又超越了自然，美又不止於美，奇特又具有一種像作者的靈魂一樣熱情洋溢的生命。幻景是從自然中提煉出來的，記憶中壅塞著的一切材料被分類、排隊，變得協調，經受了強制的理想化，這種理想化出自一種幼稚的感覺，即一種敏銳的、因質樸而變得神奇的感覺！

四　現代性

他就這樣走啊，跑啊，尋找啊。他尋找什麼？肯定，如我所描寫的這個人，這個

富有活躍的想像力的孤獨者，不停地穿越巨大的人性荒漠的孤獨者，有一個比純粹的漫遊者的目的更高些的目的，有一個與一時的短暫的愉快不同的更普遍的目的。他尋找我們可以稱為現代性的那種東西，因為再沒有更好的詞來表達我們現在談的這種觀念了。對他來說，問題在於從流行的東西中提取出它可能包含著的在歷史中富有詩意的東西，從過渡中抽出永恆。如果我們看一看現代畫的展覽，我們印象最深的是藝術家普遍具有把一切主題披上一件古代的外衣這樣一種傾向。不過，這裡有一個分別，大衛特別選取了希臘和羅馬的題材，他不能不將它們披上古代的外衣；而現在的畫家們選的題材一般說可適用於各種時代，但他們卻執意要令其穿上中世紀、文藝復興時期或東方的衣服。這顯然是一種巨大的懶惰的標誌，因為宣稱一個時代的服飾中一切都是絕對的醜要比用心提煉它可能包含著的神秘的美（無論多麼少、多麼微不足道）方便得多。現代性就是過渡、短暫、偶然，就是藝術的一半，另一半是永恆和不

143

變。每個古代畫家都有一種現代性，古代留下來的大部分美麗的肖像都穿著當時的衣服。他們是完全協調的，因為服裝、髮型、舉止、目光和微笑（每個時代都有自己的儀態、眼神和微笑）構成了全部生命力的整體。這種過渡的、短暫的、其變化如此頻繁的成分，你們沒有權利蔑視和忽略。如果取消它，你們勢必要跌進一種抽象的、不可確定的美的虛無之中，這種美就像原罪之前的唯一的女人的那種美一樣。如果你們用另一種服裝取代當時必定要流行的服裝，你們就會違背常理，這只能在流行的服飾所允許的假面舞會上才可以得到原諒。所以，十八世紀的女神、仙女和蘇丹后妃都是些精神上相似的肖像。

研究古代的大師對於學習畫畫無疑是極好的，但是如果你們的目的在於理解現時美的特性的話，那就只能是一種多餘的練習。魯本斯[16]或維洛內些[17]所畫的衣料教不會你們畫出寬紋波紋織物、高級緞或我們工廠生產的其他織物，這些織物是用硬襯或上漿平紋細布裙撐起或擺平的，其質地與紋理和古代威尼斯的料子或送到卡瑟琳宮廷中

144

16
Peter Paul Rubens（1577-1640），法蘭德斯畫家。

17
Paolo Veronese（1528-1588），義大利畫家。

《貴婦》，康士坦丁‧居伊作。

《女人的裙子》，康士坦丁·居伊作。

的料子是不同的。還要補充一點，裙子和上衣的剪裁也是根本不同的，褶皺的方式是新的，而且，現代女性的舉止儀態賦予她的衣裙一種有別於古代女性的活力和面貌。

一句話，為了使任何現代性都值得變成古典性，必須把人類生活無意間置於其中的神秘美提煉出來。G先生特別致力的正是這一任務。

我說過每個時代都有它的儀態、目光和舉止，這一命題特別在一個巨大的肖像畫廊（例如凡爾賽的）中變得容易驗證。不過，這個命題還可以擴大得更廣。在被稱作民族的這種單位中，職業、集團、時代不僅把形形色色的變化帶進舉止和風度中，而且也帶進面部的具體形狀中。某種鼻子、某種嘴、某種前額出現在某段時期內，其長短我不打算在這裡確定，但肯定是可以計算的。肖像畫家們對這樣的看法還不夠熟悉，具體地說，安格爾[18]先生的大缺點是想把一種多少是全面的、取諸古典觀念的寶庫

18 Jean-Auguste-Dominique Ingres（1780-1867），法國畫家。

之中的美化強加給落到他眼下的每一個人。

在這樣的問題上，進行先驗的推理是容易的，甚至也是合理的。所謂靈魂和所謂肉體之間的永恆的關係很好地說明了物質的或散發自精神的東西如何表現和將永遠表現著它所由產生的精神。假使有一位畫家，有耐心並且細緻，但想像力平平，他要畫一位現在的妓女，但他取法於（這是固定的用語）提香或拉斐爾的妓女，那他就極有可能畫出一件虛假的、曖昧的、模糊不清的作品。研究那個時代和那種類型中的傑作不能使他知道這類人物的姿態、目光、怪相和有生氣的一面，而她們在時髦事物詞典中相繼被置於諸如下流女子、由情人供養之姑娘、輕佻女子、輕浮女人等粗鄙打趣的名目之下。

同樣的批評也完全適用於對軍人，對浪蕩子，對動物，如狗或馬，對組成一個時代的外部生活的一切東西的研究。誰要是在古代作品中研究純藝術、邏輯和一般方法以外的東西，誰就要倒楣！因為陷入太深，他就忘了現時，放棄了時勢所提供的價值

《小情人》・康士坦丁・居伊作。

《閱兵》，康士坦丁・居伊作。

和特權，因為幾乎我們全部的獨創性都來自時間打在我們感覺上的印記。讀者預先就知道我可以在女人之外的許多東西上很容易地驗證我的論述。例如，一位海景畫家要再現現代船舶的簡潔而高雅的美，他就睜大眼睛研究古船的裝飾物過多的彎彎曲曲的外形和巨大的船尾以及十六世紀的複雜的帆，你們將說些什麼？你們讓一位畫家給一匹純種出了名的駿馬畫像，如果他只在博物館中冥思苦想，只滿足於觀察古代畫廊中凡・戴克[19]、布基儂[20]或凡・德莫倫[21]筆下的馬，你們又將作何感想？

G先生在自然的引導下，在時勢的左右下，走了一條完全不同的道路。他以凝視生活開始，很晚才學會了表現生活的方法，從中產生出一種動人的獨創性。在這種獨創性中，還存在的外行、質樸的東西就成了一種服從於印象的新證據，成為一種對真實的恭維。對我們中的大多數人來說，尤其是對生意人來說，自然，如果不和他們的生意有實用的聯繫，就不存在，生活的實際存在的幻想衰退得尤其嚴重。但G先生不斷地吸收著這種幻想，並且記得住，滿眼都是。

五　記憶的藝術

不規範一詞也許過於經常地來到我的筆端，這可能會使某些人以為這指的是某些作品沒有定型，惟有觀者的想像力才能使之成為完美的東西。如果是這樣的話，那就把我的意思理解錯了。我想說的是一種不可避免的、綜合的、幼稚的不規範，它在一種完美的藝術（墨西哥的、埃及的或尼尼微的）中往往是顯而易見的，它出於一種擴大地觀察事物尤其是在其整體效果中細看事物的需要。這裡有必要指出，許多人把一

19　Antoine Van Dyck（1599-1641），荷蘭畫家。
20　Le Bourguignon，即賈克·古杜瓦（Jacques Courtois, 1621-1676），法國畫家。
21　Van der Meulen（1632-1690），法蘭德斯畫家。

切具有綜合簡化的目光的畫家指為不規範，例如柯洛[22]先生，他首先力求勾出一片風景的主要線條，它的骨架和面貌。這樣，G先生就在忠實地表現他自己的印象的同時，以一種本能的毅力突出了一件東西的最高的或明亮的部分（從戲劇性的觀點看，它們可以是最高的或明亮的），或者主要的特點，有時甚至帶有一種對人類記憶有益的誇張；而觀者的想像力也接受了這種如此專橫的記憶，清晰地看到了事物在G先生精神上留下的印象。觀者在這裡是一種總是清晰的、令人陶醉的表達的表達者。

有一種條件使對於外部生活的這種傳奇式的表達大大地增強了活力。我想說的是G先生的素描方法。他憑記憶作畫，而不是根據模特兒，除非在有些情況下（如克里米亞戰爭），他必須刻不容緩地迅速地畫下來，確定一個主題的基本線條。實際上，一切優秀的、真正的素描家都是根據銘刻在頭腦中的形象來作畫的，而不是依照實物。如果有人用拉斐爾、華鐸和其他許多人的精彩速寫來反駁我們，我們就說，那的確是很詳細的記錄，不過仍是純粹的記錄。當一位真正的藝術家最後完成其作品時，

模特兒對他更是一種障礙，而不是幫助。甚至像杜米埃和 G 先生這類長期以來就習慣於鍛鍊記憶和使之充滿形象的人，在模特兒及其繁複的細節面前有時也感到他們的主要才能受到擾亂，仿佛癱瘓了一樣。

於是，在什麼都看見什麼都不忘這種願望和習慣於生動地觀察一般色彩、輪廓和外形曲線的記憶能力之間就產生了一種爭鬥。一位對形式有著完善的感覺但習慣於使用記憶力和想像力的藝術家這時會處在蜂擁而起的細節的包圍之中，它們都像一群熱愛絕對平等的人一樣強烈地要求公平的對待。公正不能不受到侵犯，一切和諧都被破壞了，犧牲了，許多平庸的東西變得碩大無朋，許多卑劣的東西成了僭越者。藝術家越是不偏不倚地注意細節，混亂狀態就越發嚴重。無論他是近視還是遠視，一切等級和從屬關係都看不見了。這是我們的某個最走紅的畫家的作品中常常出現的一種意外

事故，不過，他的毛病和群眾的毛病如此相適應，竟特別地幫他成就了名聲。類似的事情也可在演員的藝術實踐中看出來，這種如此神秘、如此深刻的藝術今天已跌進頹廢的混亂之中了。弗雷德里克・勒梅特先生以天才的雄渾和廣闊寫出了一個角色，他無論使用了多少閃光之物來表現明亮的細節，他的表現總是綜合的，有雕塑感。布菲[23]先生則以近視眼和小職員的瑣細來塑造他的角色。在他身上，一切都閃閃發光，但什麼也看不見，什麼也不想被人記住。

這樣，在G先生的創作中就顯示出兩個東西：一個是復活的、能引起聯想的回憶的集中，這回憶對每一件東西說：「拉撒路出來！」[24]另一個是一團火，一種鉛筆和畫筆產生的陶醉，幾乎像是一種瘋狂。這是一種恐懼，唯恐走得不夠快，讓幽靈在綜合尚未被提煉和抓住的時候就溜掉，這種巨大的恐懼攫住了所有偉大的藝術家，使他們熱切地希望掌握一切表現手段，以便精神的秩序永遠不因手的遲疑而受到破壞，以便最後使繪製、理想的繪製變得像健康的人吃了晚飯進行消化一樣的無意識和流暢。G

先以鉛筆輕輕畫出輪廓，差不多只是標出所畫之物在空間所佔的位置，然後用顏色潤出基本的佈局，先輕輕著色，成為隱約的大塊，隨後再重新上色，一次比一次濃重，最後，對象的輪廓終於被墨勾勒出來。除非親眼看見，人們想不到他用這種如此簡單的幾乎是最起碼的方法竟能得到驚人的效果。這種方法有無與倫比的好處，無論在其進程的哪一點上，每幅畫都是充分地完成了的；如果你們願意，就把它們叫做草稿好了，但那是完美的草稿，各種濃淡色度都是完全和諧的；如果他想將它們更發展一下，它們永遠會朝著所希望的完善齊頭並進。他就這樣懷著動人的、他甚至覺得有趣的活躍和快樂同時畫二十幅畫，畫稿數以十計、百計、千計地堆積著，重疊著。他不時地流覽一下，翻一翻，看一看，然後從中挑出幾幅，或多或少地增加一下強度，加上陰影和漸進地增強明亮的部分。

23 Hugues Marie Desire Bouffé（1800-1888），法國演員。
24 見《聖經·約翰福音》耶穌使已死去四天的拉撒路復活的故事。

他對背景極為重視，無論是強烈還是輕淡，它們總是具有一種切合形象的素質和特性。色調的變化和整體的協調都嚴格地合乎法度，其天才與其說出自學習，不如說是出自天性。因為G先生自然地擁有色彩家的這種神秘的才能，這是真正的天賦，學習可以使之增加，但我認為，學習本身是創造不出來的。一言以蔽之，我們的奇特的藝術家既表現了存在物的舉止和或莊嚴或粗鄙的姿態，也表現了他們在空間的光彩奪目的爆發。

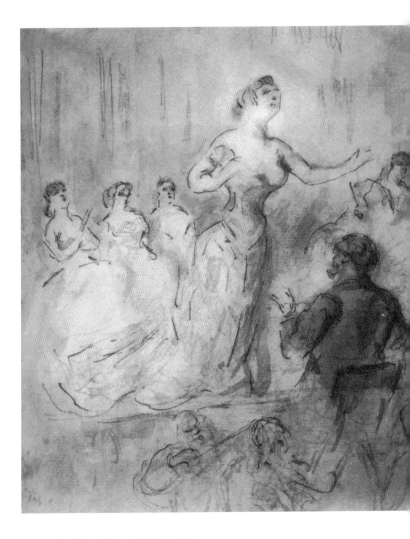

《在有歌舞雜耍的咖啡廳裡》，康士坦丁．居伊作。

六　戰爭的編年史

保加利亞、土耳其、克里米亞、西班牙，使 G 先生，或者說使我們約好稱為 G 先生的那位想像的藝術家大飽眼福，因為我不時地想起曾經許諾為使他的謙遜放心就只當他並不存在。我查閱了那些有關東方戰爭的材料（殘骸狼藉的戰場，輜重車，牲畜和馬匹的裝運），那真是直接從生活上移印下來的圖畫，是珍貴的別緻的一種要素，許多有名的畫家在同樣的場合中是會輕率地忽略過去的；不過，我要把奧拉斯·維爾內先生從這些畫家中排除，他與其說是一位本質的畫家，還不如說是一位真正的報人；G 先生是一位更細膩的藝術家，跟他有著明顯的關係，如果人們願意只把他當做一位生活的資料員的話。我可以斷言，在痛苦的細節上和可怕的規模上表現克里米亞戰爭這一宏偉史詩，沒有任何一份報紙，一篇敘述文，一本書可以和他的畫相比。目

光依次掠過多瑙河之濱，博斯普魯斯海峽兩岸，克松角，巴拉克拉瓦平原，因克爾曼的田野，英國人、法國人、土耳其人、皮埃蒙特人的營地，君士坦丁堡的街道，醫院和一切宗教的及軍事的盛典。

在最清晰地銘刻在我的頭腦中的那些畫中，有一幅叫做《直布羅陀主教為斯庫塔里墓地舉行祝聖儀式》。場面的生動性在於四周東方的大自然和參加者的西方的姿態和制服之間的對比，這種生動性被以一種動人的、啟人聯想的、充滿夢幻的方式表現了出來。士兵和軍官都有著不可泯滅的紳士風度，堅決而含蓄，他們把這種風度帶到天涯海角，直到非洲南端殖民地的兵營和印度的機關之中；英國的教士使人隱約想起本來是戴著直筒無邊高帽和領巾的執達員或經紀人。

這裡我們到了蘇姆拉，在奧麥爾─帕夏家裡：土耳其式的款待，煙斗和咖啡，所有的來訪者都坐在沙發上，把煙斗在唇間放好，煙管長得像吹管，煙鍋兒放在腳邊。

這是《庫爾德人在斯庫塔里》，這支奇怪的軍隊的樣子令人想到一次蠻族入侵；這是

《穿越巴爾幹》，康士坦丁‧居伊作。

(N° 1.)

See the other sketch
with the same

些土耳其非正規軍隊的士兵，也同樣的奇特，他們的軍官是歐洲人、匈牙利人或波蘭人，其浪蕩子的外貌和士兵的怪異的東方特色形成古怪的對比。

我見過一幅絕美的畫，上面只有一個人物，肥胖，健壯，神情既是沉思的，又是無憂無慮和大膽的，一雙大靴子超過了膝蓋，軍裝上面罩了一件厚厚的、寬大的外套，扣得嚴嚴實實。他透過雪茄的煙望著陰森而迷茫的天際，一隻受傷的胳膊倚在一條交叉著的領帶上。畫的下方，我讀到這樣的鉛筆字：Canrobert on the battle field of Inkermann Taken on the spot.[25] 這個騎兵是誰？他有著雪白的小鬍子，面目畫得很重，揚著頭，好像在聞著戰場的可怕的詩意，而他的馬嗅著土地，在堆積的屍體中間尋找著道路，它抬起蹄子，面部抽搐著，姿態很奇特。畫的下方一角，可以看到這樣的字句：Myself at Inkermann.[26] 我看見巴拉圭—迪里埃[27] 先生和統帥一起在貝奇斯塔什檢閱炮兵。我很少見過比這更像的、出自一隻更大膽更有才智之手的軍事肖像畫。

一個名字，自敘利亞之禍以來聲名狼藉的名字映入我的眼簾：阿赫麥帕夏將軍在

164

卡拉法特，他和他的參謀部站在隱蔽處前，命人介紹兩位歐洲軍官。阿赫麥帕夏儘管大腹便便，其態度中和臉上仍有一種貴族的通常屬於統治種族的傲慢神氣。

在這本集子裡，巴拉克拉瓦戰役以不同的面貌出現過多次。在最驚人的畫中，有被女王的詩人阿爾弗萊德・丁尼生的英雄的號角歌頌過的那次歷史性的騎兵衝鋒：一群騎兵在炮火的濃煙中神速地一直飛奔到天際；背景上，風景被一線青翠的山丘隔斷。

不時的有些宗教畫使因所有這些彌漫的硝煙和混亂的屠殺而感到悲傷的眼睛得以休息。在不同部隊的英國士兵中間，突然出現了穿裙子的蘇格蘭人的別緻的軍裝，一個英國國教教士在做安息日彌撒；三面鼓，一個在上，兩個在下，充作講壇。

實際上，單用一支筆很難表達這首用上千幅畫作成的如此廣闊、如此複雜的詩，

25 英文，康羅貝爾在因克爾曼戰場上。作於現場。康羅貝爾（1809-1895）是法國元帥，在克里米亞戰爭中任法軍統帥。

26 英文，我在因克爾曼。

27 Baraguay d' Hilliers（1795-1878），法國元帥。

《攻擊之前》（Avant l'assaut），康士坦丁·居伊作。

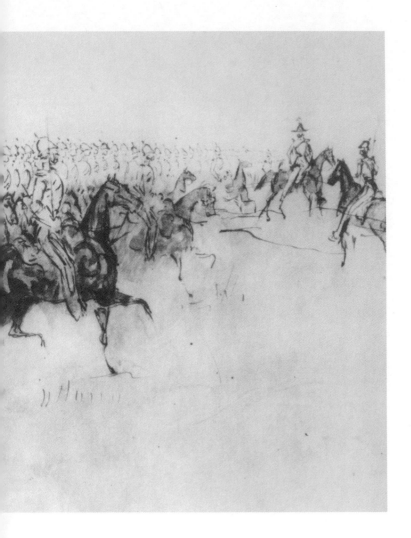

《上膛之前》（Avant la charge），康士坦丁・居伊作。

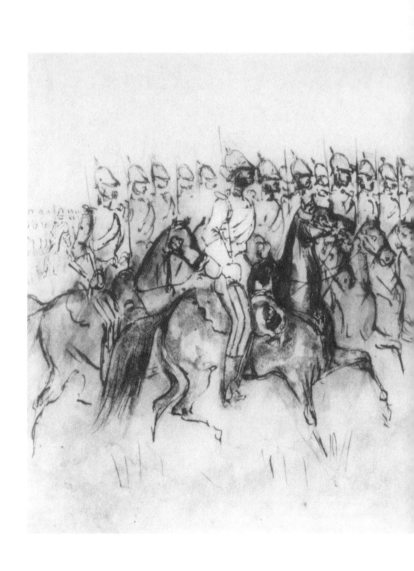

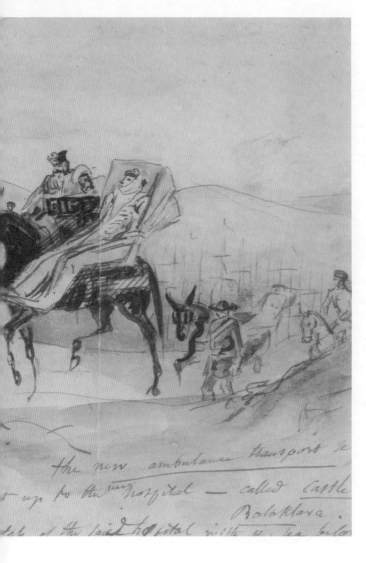

the new ambulance transport the

t up to the very hospital — called Castle

Balaklava.

els of the fried hospital with us. Tea but

《英國的新型救護載具》（Nouveau type d'ambulances anglais），康士坦丁・居伊作。

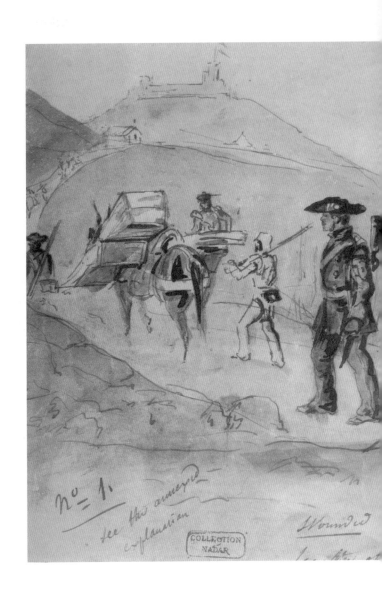

很難表現來自這些畫中的興奮；這些畫常常是痛苦的，但從來不是淚汪汪的，它們被畫在幾百張紙上，那上面的汙跡和裂口以獨特的方式道出了藝術家將他白天的回憶置於其中的紛亂和喧囂。傍晚，郵差將G先生的說明和畫送往倫敦，他常常就這樣委託郵局送走臨時畫在薄型紙上的十多幅速寫，而雕刻工和報紙訂戶正焦急地等待著。

時而出現了野戰醫院，那裡的氣氛本身也像是有病的，憂鬱的，沉重的，每一張床都容納著一種痛苦。時而是貝拉醫院，我看見一個衣冠不整的訪問者正同兩個仿佛出自勒絮厄厄筆下的瘦長、蒼白、直挺挺的女護士談話，這訪問者有個古怪的說明：鄙人。現在，又是一些牲口，騾子、毛驢或馬，在崎嶇艱難、佈滿往日的戰鬥的殘留物的小徑上緩緩行走，它們的兩肋上掛著兩個粗糙的椅子，上面坐著沒有人色、動彈不得的傷患。在廣闊的雪原上，駱駝挺著威嚴的胸，高昂著頭，由韃靼人牽著，拖著各種糧秣和裝備：這是一個戰爭的世界，活躍、匆忙、沉默；還有營地，集市，攤著各種貨物的樣品，這是一種野蠻的、臨時的城市。在臨時搭起的棚子間，在多石或積雪

的道路上，在川流不息的人群中，有好幾個國家的制服來來往往，打仗使這些制服多

多少少地破爛了，外加的大皮襖和笨重的鞋子也使之走了樣子。

這些畫現在已散落在好幾處，一些珍貴的畫幅到了負責翻刻的雕工或《倫敦新聞

畫報》的編輯手中，很可惜它未曾落到皇帝[28]的眼下。我想他會高興地、不無柔情地查

看他的士兵們的豐功偉績，從最輝煌的壯舉到生活的最平凡的瑣事，這隻士兵藝術家

的手一天一天地將它們詳細地表現了出來。

七　隆重典禮和盛大節日

土耳其也向我們親愛的Ｇ先生提供了絕妙的繪畫題材：拜蘭節無比壯麗輝煌，但

28 指拿破崙三世。

173

是其間出現了已故蘇丹的永久的煩悶，有如一個蒼白的太陽；文臣列於君王的左側，武將列於君王的右側，居首的是薩伊德─帕夏，當時正是君士坦丁堡的埃及蘇丹；車隊和儀仗朝著王宮旁邊的小清真寺行進，人群中有土耳其官員，真正的頹廢諷刺漫畫，以其令人驚異的肥胖重重地壓在他們華麗的駿馬上；巨大而笨重的車子，類似路易十四式的四輪馬車，被東方的奇特裝飾得流金泛彩，有時從貼在臉上的一塊細布留給眼睛的一條狹縫中射出奇怪的女人氣的目光；第三性（巴爾札克的怪誕用語用在這裡再合適不過；因為在顫抖的光線的閃爍下，在寬大的衣服的擺動下，在臉頰、眼睛和睫毛的火辣辣的化裝下，在抽搐的、歇斯底里的動作中，在飄動在腰際的長長的頭髮中，是很難，且不說不可能，猜出男子特徵的）的江湖藝人的狂熱舞蹈；最後，風流女人（如果可以對東方使用風流一詞的話），一般是由匈牙利人、瓦拉幾亞人、猶太人、波蘭人、希臘人和亞美尼亞人組成；因為在一個專制政府的統治下，這都是些被壓迫的民族，而且他們是受苦最為深重、向賣淫提供最多的人。這些女人中，有些

還穿著民族服裝，繡花上衣、短袖、下墜的披肩、肥大的褲子、翹起的拖鞋、帶條或飾有金銀箔片的平紋細布以及故鄉的各種浮華之物；另一些人數最多，她們接受了文明的主要標誌，對一個女人來說，就是千篇一律的帶襯架支撐的裙子，不過，在她們的打扮中，有的地方還保留著一種對於東方的小小的、有特色的回憶，使她們看起來像是一個想喬裝打扮的巴黎女人。

　　G先生善於畫官方場面的豪華、隆重的典禮和民族的盛大節日，他不像那些把這種畫當做有利可圖的苦差事的畫家，以教訓的方式畫得無動於衷，而是懷著一個熱愛空間、遠景、一片光明或爆炸的光輝的人所具有的全部熱情，並且把軍裝和宮裝畫得纖毫畢現。《雅典大教堂的獨立紀念節》給這種才能提供了一個極有趣的例證。所有那些畫得很小的人物都各得其位，使容納他們的空間變得更為深邃。教堂很大，裝飾

《蘇丹女人在馬車上》（Femmes du sultan dans une carosse），
康士坦丁‧居伊作。巴黎：裝飾藝術博物館藏。

著莊嚴的帷幔。奧東王²⁹和王后站在臺上，穿著傳統服裝，他們穿得極其自如，好像是為了證實他們的選擇的誠意和最文雅的希臘愛國主義。國王像一個最愛打扮的民兵一樣束緊腰身，裙口放大，帶著民族浪蕩作風的誇張。族長從他們前面走過，那是位縮肩的老人，一把雪白的大鬍子，一副綠色的眼鏡保護著小小的眼睛，他的全身都顯露出一種徹底的東方的冷靜。畫中的任何人物都是一幅肖像，其中一個最有意思，很古怪，其相貌一點兒也不像希臘人，那是一位德國太太，她站在王后身邊，侍候她。

在G先生的畫中，人們常常見到法國人的皇帝，他很善於寥寥幾筆就勾出一幅萬無一失的速寫，容貌卻也很像，簡直像簽名時帶出花綴一樣得心應手。有時是皇帝檢閱，策馬飛奔，身邊是軍官們，其相貌很容易辨認，或是外國的親王、歐洲的、亞洲的或非洲的，可以說，皇帝是在盡地主之誼；有時他騎在馬上不動，那馬的四蹄就像桌子的四條腿一樣穩，左邊是皇后，身著戎裝，右邊是小皇子，頭戴有羽飾的帽子，威武地騎在一匹豎起了毛的小馬上，那馬很像英國藝術家喜歡在風景畫中畫的那種

小型馬；有時他消失在布洛涅森林小徑上光亮和塵土攪作一團的旋風之中；有時他又在聖安東郊區的一片歡呼聲中緩緩地散步。這些水彩畫中特別有一幅以其神奇使我讚歎不已。皇后出現在一個豪華奢侈的包廂裡，態度安詳平靜，皇帝微微俯下身來，好像要更清楚地看戲；下面站著兩個近衛騎兵，一動不動，威嚴而近乎呆板，他們閃光的軍裝與腳燈相映生輝。一排燈光後面，在一種理想的舞臺氣氛中，演員們和諧地唱著，說著，動作著；另一邊是一片朦朧的光海，圓形的空間裡塞滿了層層的人臉：那是分枝吊燈和觀眾。

一八四八年的民眾運動、俱樂部和盛大節日也向G先生提供了一系列動人的構圖，其中大部分已被《倫敦新聞畫報》雕印。幾年前，他去過西班牙一次，此行對他的天才來說獲益不淺，他回來後也畫了一冊同樣性質的畫，我只見過一小部分。他隨

29 指奧東一世（1815-1867），希臘國王，德國人。

《雅典大教堂的獨立紀念節》，康士坦丁‧居伊作。

意把他的畫送人或出借，這常常使他蒙受不可彌補的損失。

八　軍人

要進一步確定藝術家的主題，我們可以說那是生活的盛況，如同它在文明世界的都會中呈現出來的那樣，軍旅生活的盛況，風雅生活的盛況，愛情生活的盛況。我們的觀察家總是準時到達崗位，任何地方，只要那裡流動著巨大而強烈的慾望，人心的奧里諾科河[30]，戰爭，愛情，賭博；任何地方，只要那裡躍動著代表幸福與不幸的這些巨大因素的歡樂與想像。但是，他對軍人，對士兵表現出很明顯的偏愛，我認為這種愛不僅來自一定會從戰士的靈魂傳到姿態中和臉上的那些美德和才能，而且也來自這種職業賦予他的那種耀眼的裝飾。保羅·德·莫萊納先生寫過幾頁既迷人又合乎情理的文章，談論軍人的風流和各國政府都樂於使其軍隊穿上的那種明亮閃光

的衣服所具有的道德含義。G先生會很樂意在這篇文章上署上他的名字的。

我們已經談過每個時代的特殊美的習慣方式，我們也注意到每個世紀可以說都有自己的風致。這樣的看法也可用於職業，每種職業都從它所遵循的道德原則中抽出它的外部的美。在有些職業中，這種美以剛毅為特徵，而在另一些職業中，則可能帶有閒適的明顯標記。這就仿佛是性格的標誌，命運的印記。一般地說，軍人有他的美，如同浪蕩子和風流女人有他們的美一樣，但其趣味在本質上是不同的。有些職業，其專一的、猛烈的活動使筋肉變形，使臉上表現出奴役，我避而不談，這是很自然的。因此這裡的美的特殊標記是一種雄赳赳的不在意，是一種冷靜和大膽的奇特混合，這是一種出自隨時準備去死的必要性的美。然而，理想的軍人面孔應該表現出一種巨大的單純，因為士兵像和尚和學生一樣

過集體生活，一種抽象的父子關係使他們免除日常的衣食之憂，在許多事情上，他們是和孩子一樣單純的；所以，像孩子一樣，任務一完成，他們是很容易逗樂的，也容易進行激烈的娛樂。我認為所有這些道德評價都從Ｇ先生的速寫和水彩畫中自然地流露出來，我相信這並非誇大。各式各樣的軍人典型一應俱全，而且都洋溢著某種熱烈的快樂：一位步兵老軍官，嚴肅而憂鬱，他的肥胖使他的坐騎大受其苦；參謀部的漂亮軍官，腰身緊束，搖晃著肩膀，一點兒也不害羞地朝著太太們的扶手椅彎下身去，從背面看，他讓人想到那種最靈活最文雅的無恥之徒；輕步兵和狙擊兵，姿態中洋溢著極度的大膽和獨立，似乎對個人責任有一種更強烈的感覺；輕騎兵的敏捷而快活的瀟灑；特種部隊如炮兵和工程兵的隱約帶有職業性和技術性的容貌，常為望遠鏡等不大尚武的器具所證實；沒有一種模特兒、一種色調被忽略，它們都被以同樣的愛、同樣的才智概括和確定下來。

現在我手上正有一幅畫，整個畫面的確洋溢著英雄氣概，表現的是一個步兵縱隊

184

的先頭部隊。也許這些人是從義大利回來，正在林蔭道上、群眾的歡呼聲中稍事休息；也許他們剛在通往倫巴第的路上走了一大截，我不知道。可以看到的、完全可以明白的，是這些飽經日曬、風吹和雨打的面孔就是在平靜中也表現出堅決和勇敢的性格。這正是服從和共同經受的痛苦產生的共同表情，經過長期困乏考驗的勇氣的一種順從的神態。卷起的長褲塞在護腿套中，帽子沾滿了塵土，有些褪色，總之，全部裝備都有著那種來自遠方並且經歷過奇特的冒險的人所有的不可磨滅的模樣。仿佛比起其他人來，這些人的腰挺得更結實，腳站得更穩，身子也更直。夏萊一直在尋求這種類型的美，也常常找得到，如果他看見這幅素描，肯定會大吃一驚的。

九　浪蕩子

一個人有錢，有閒，甚至對什麼都厭倦，除了追逐幸福之外別無他事；一個人在

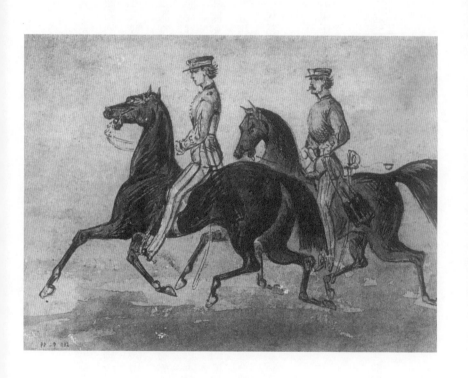

《兩個騎士》，康士坦丁・居伊作。

奢華中長大，從小就習慣於他人的服從，總之，一個人除高雅之外別無其他主張，他就將無時不有一個出眾的、完全特殊的面貌。浪蕩作風是一種朦朧的慣例，和決鬥一樣古怪；也是一種很古老的慣例，因為凱撒、卡提里納[31]、阿西比亞德[32]都向我們提供了許多著例；也是一種很普遍的慣例，因為夏多布里昂在新大陸的森林和湖畔發現了它。浪蕩作風是法律之外的一種慣例，它有自己嚴格的法規，他的一切臣民無論其性格多麼狂暴獨立都恪守不渝。英國小說家比別人更用心培植high life[33]小說，而法國人，例如德‧居斯蒂納先生，則特別地願寫愛情小說，他們首先很明智地使主人公有巨大的財產，足以毫不遲疑地滿足其各種非非之想，然後再將其分散在各種職業中。這種人只在自己身上培植美的觀念，滿足情慾、感覺以及思想，除此沒有別的工作。

31　Lucius Sergusi Catilina（約前108—前62），羅馬政治家。

32　Alcibiade（約前450—前404），古希臘軍人，政治家。

33　英文：上流生活。

這樣，他們就隨意地並且在很大程度上擁有時間和金錢，除此之外，處於短暫夢幻狀態的非非之想幾乎是不能付諸行動的。不幸，真實的情況是，沒有閒暇和金錢，愛情就只能是平民的狂歡或夫婦義務的履行，它成了一種令人厭惡的用途而非一種熱烈的或夢幻的心血來潮。

如果我說到浪蕩作風時談論愛情，這是因為愛情是遊手好閒者的天然的事情；然而，浪蕩子並不把愛情當做特別的目標來追求。如果我談到金錢，那是因為金錢對於崇拜他們的情慾的人來說是必不可少的；然而浪蕩子並不把金錢當做本質的東西來嚮往，一筆不定期的借款於他足矣，他把這種粗鄙的情慾留給凡夫俗子了。浪蕩作風甚至不像許多頭腦簡單的人以為的那樣，是一種對於衣著和物質講究的過分的愛好。對於徹頭徹尾的浪蕩子來說，這些東西不過是他的精神的貴族式優越的一種象徵罷了。對他首先喜愛的是與眾不同，所以，在他看來，衣著的完美在於絕對的簡單，而實際上，絕對的簡單正是與眾不同的最好方式。那麼，這種成為教條、造就了具有支配力

的信徒的情慾，這種不成文的、形成了如此傲慢的集團的慣例，究竟是什麼呢？這首先是包容在習俗的外部限制之中的、使自己成為獨特之人的熱切需要。這是一種自我崇拜，它可以在於他人身上（例如於女人身上）追求幸福之後繼續存在，它甚至可以在人們稱之為幻想的東西消失之後繼續存在。這是使別人驚訝的愉快，是對自己從來也不驚訝的驕傲的滿足。一個浪蕩子可以是一個厭倦的人，也可以是一個痛苦的人，

然而在後一種情況下，他要像拉棲第夢人[34]那樣在狐狸的噬咬下微笑。

可以看出，浪蕩作風在某些方面接近唯靈論和斯多葛主義，但是，一個浪蕩子絕不能是一個粗俗的人。如果他犯了罪，他也許不會墮落；然而假使這罪出於庸俗的原因，那麼丟臉就無可挽回了。請讀者不要對輕浮的這種危險性感到憤慨，請記住在任何瘋狂中都有一種崇高，在任何極端中都有一種力量。奇怪的唯靈論！對於既是教士

34 Lacédémonien，即古斯巴達人，素以堅韌剛毅著稱。

又是犧牲品的那些人來說，他們所服從的所有那些複雜的物質條件，從白天黑夜每時每刻都無可指摘的衣著到最驚險的體育運動技巧，都不過是一種強化意志制服靈魂的鍛鍊而已。事實上，我把浪蕩作風看做一種宗教，這並非全無道理。最嚴厲的修道戒律，命令入迷的信徒自殺的那位山中老人[35]的不可違抗的命令，並不比高雅和獨特這種教條更專橫、更得到服從。這種教條也強加給它的野心勃勃或謙卑的信徒（這些人往往充滿了狂熱、情慾、勇氣和克制的精力）可怕的箴言：perinde ac cadaver[36]！

這些人被稱作雅士、不相信派、漂亮哥兒、花花公子或浪蕩子，他們同出一源，都具有同一種反對和造反的特點，都代表著人類驕傲中所包含的最優秀成分，代表著今日之人所罕有的那種反對和清除平庸的需要。浪蕩子身上的那種挑釁的、高傲的宗派態度即由此而來，此種態度即便冷淡也是咄咄逼人的。浪蕩作風特別出現在過渡的時代，其時民主尚未成為萬能，貴族只是部分地衰弱和墮落。在這種時代的混亂之中，有些人失去了社會地位，感到厭倦，無所事事，但他們都富有天生的力量，他們

能夠設想出創立一種新型貴族的計畫，這種貴族難以消滅，因為他們這一種類將建立在最珍貴、最難以摧毀的能力之上，建立在勞動和金錢所不能給予的天賦之上。浪蕩作風是英雄主義在頹廢之中的最後一次閃光，旅遊者在北美洲發現的浪蕩子典型絲毫也削弱不了上述觀念的價值，因為我們稱為野蠻人的那些部落可能是已經消失的文明的殘餘，什麼也不能阻止我們這樣設想。浪蕩作風是一輪落日，有如沉落的星辰，壯麗輝煌，沒有熱力，充滿了憂鬱。然而，唉！民主的洶湧潮水漫及一切，蕩平一切，日漸淹沒著這些人類驕傲的最後代表者，讓遺忘的浪濤打在這些神奇的侏儒的足跡上。浪蕩子在我們中間是越來越少了，而在我們的鄰居那裡，在英國，社會狀況和憲法（真正的憲法，通過習俗體現的憲法）還將長久地給謝立丹[37]、布魯梅爾[38]和拜倫的

35 波德萊爾在《人造天堂》一文中談到一山中老人用大麻葉使信徒進入迷醉狀態，從而得到消極的、不假思索的服從。
36 拉丁文：像死屍一樣。
37 R.B.B.Sheridan（1751-1816），英國劇作家。
38 George Bryan Brunell（1778-1840），英國著名浪蕩子。

繼承者留有一席地位，假使還有名副其實的繼承者的話。

事實上，讀者可能覺得是一種倒退的東西並不是倒退。在很多情況下，一個藝術家的畫所流露出來的道德上的評價和夢幻也是一個批評家所能作出的最好解說。啟發是母題的一部分，把這些啟發逐一顯露出來，人們就可猜出母題。G先生在把他的一個浪蕩子用鉛筆畫在紙上的時候，給予他歷史的甚至是傳說的性格，這難道還需要我說嗎？難道我敢說這不是現時的以及這些東西一般人都認為是鬧著玩兒的嗎？當我們的目光發現了這樣的一個人，在他身上俏皮和可怕神秘地融為一體，正是他的舉止的輕浮，待人接物的信心，支配神氣中的單純，穿衣騎馬的方式，平靜卻顯示出力量的姿態使我們想到：「這也許是個有錢的人，但更保險的，這是一個無所事事的赫丘利。」

浪蕩子的美的特性尤其在於冷漠的神氣，它來自決不受感動這個不可動搖的決心，可以說這是一股讓人猜得出的潛在的火，它不能也不願放射出光芒。這正是在這

些形象中完美地表現出來的東西。

十 女人

這種人，對大多數男子來說，是最強烈甚至（我們說出來，讓哲學的快感感到羞恥吧！）是最持久的快樂的源泉；這種人，人們的一切努力都向著她或是為了她，這種像上帝一樣可怕的、不能溝通的人（區別是，無限之不能溝通，是因為它蒙蔽和壓垮了有限，而我們所說的這種人之不可理解，可能只是因為跟她沒有什麼可以溝通的）。這種人，約瑟夫·德·邁斯特看做是一頭美麗的野獸，其風度使人愉快，使政治的嚴肅把戲更為易行；財富為之或因之而聚散，藝術家和詩人為之尤其是因之而做成他們最精妙的首飾。她身上產生出最刺激神經的快樂和最深刻的痛苦：一句話，女人，對於藝術家來說，具體地說，對G先生來說，她並不是男性的反面。更確切地

說，那是一種神明，一顆星辰，支配著男性頭腦的一切觀念；是大自然凝聚在一個人身上的一切優美的一面鏡子；是生活的圖景能夠向觀照者提供的欣賞物件和最強烈的好奇的物件。那是一種偶像，可能是愚蠢的，但是炫目、迷人，使命運和意志都懸在她的眼前。我認為這不是四肢適得其所、提供了和諧的完美例證的一頭野獸，甚至也不是雕塑家在最嚴肅的沉思中所能夢想的純粹美的典型。不，這些都不足以解釋她所具有的神秘而複雜的魔力。這裡溫克曼和拉斐爾對我們沒有用，我確信，如果G先生失去了一個品味雷諾茲[39]或勞倫斯[40]的肖像畫的機會的話，他也會忽略古代雕像的一部分的，儘管他才智過人（這樣說與他並無妨害）。裝飾著女人的一切，突出她的美的一切，都是她自身的一部分；而專門致力於研究這種謎一樣的造物的藝術家也像迷戀女人本身一樣地迷戀mundus muliebris[41]。女人大概是一片光明，一道目光，幸福的一張請柬，有時是一句話；但她尤其是一種普遍的和諧，這不僅見於她的風度和四肢的運動，而且見於細布、薄紗和裹著她的寬大閃動的衣料之中，那仿佛是她的神性的標

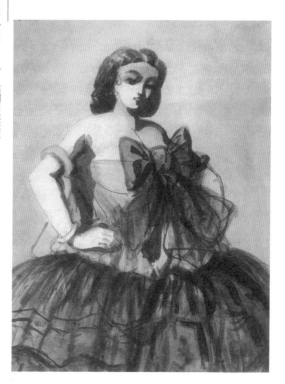

波德萊爾散文詩集《巴黎的憂鬱》（Le Spleen de Paris）的插圖
《雙重屋》（La Chambre double），康士坦丁．居伊作。

《在公共大樓裡的一幕》，康士坦丁‧居伊作。

《在啤酒屋裡》，康士坦丁‧居伊作。

誌和台座；也見於盤繞在她臂上和頸上的金屬和礦物，它們或是使她的目光之火增添了光彩，或是在她的耳畔溫柔地唧唧喳喳。哪一個詩人敢於在描繪因美人出現而引起的快樂時把女人和她的服飾分開？哪一個男子在街上、劇院、森林中不曾最無邪地享受過巧妙地組成的裝束的快樂，不曾帶走裝束的主人的美的一個不可分割的形象並把兩者——女人及其衣裙——當做不可分的整體？我覺得，這裡正是回到有關流行服飾和首飾的某些問題的地方，我在本文開頭時僅略有涉及，也是為服裝藝術報仇，反駁大自然的某些十分曖昧的愛好者加於它的荒謬誣衊的地方。

《兜售脂粉的姑娘》，康士坦丁·居伊作。

十一　贊化妝

有一首歌，它是那樣的平庸荒唐，令一篇有幾分自命嚴肅的文章幾乎不能引用，但它卻以一種滑稽歌舞劇作者的風格很好地表達了不思想的人的美學。自然美化了美！可以推測，詩人如果能說法語的話，就會說：單純美化了美！這等於下面這個真理，其類型完全在意料之外：無美化了有。

大部分關於美的錯誤產生於十八世紀關於道德的錯誤觀念。那時，自然被當做一切可能的善和美的源泉和典型。對於這個時代的普遍的盲目來說，否認原罪起了不小的作用。如果我們同意參考一下明顯的事實，各時代的經驗和《論壇報》，我們就會看到自然不教什麼，或者幾乎不教什麼，也就是說，它強迫人睡眠飲食以及好歹免受敵對的環境的危害，它也促使人去殺同類，吃同類，並且監禁之，折磨之；因為一旦

我們走出必要和需要的範圍而進入奢侈和享樂的範圍，我們就會看到自然只能勸人犯罪。正是這個萬無一失的自然造出了殺害父母的人和吃人肉的人，以及千百種其他十惡不赦的事情，羞恥心和敏感使我們不能道其名。是哲學（我說的是好的哲學），是宗教命令我們贍養貧窮和殘廢的父母；自然（它不是別的東西，正是我們的利益的呼聲）卻要我們把他們打死。看一看、分析一下所有的自然的東西以及純粹的自然人的所有行動和慾望吧，你們除了可怕的東西之外什麼也發現不了。一切美的、高貴的東西都是理性和算計的產物。罪惡的滋味人類動物在娘肚子裡就嚐到了，它源於自然；道德恰恰相反，是人為的，超自然的，因為在任何時代、任何民族中，都必須有神祇和預言家教給獸化的人以道德，人自己是發現不了的。惡不勞而成，是自然的，前定的；而善則總是一種藝術的產物。我把自然說成是道德方面的壞顧問，把理性說成是真正的贖罪者和改革者，所有這一切都可搬到美的範圍中去。這引導我把首飾看做是人類靈魂的原始高貴性的一種標誌。被我們的混亂而墮落的文明帶著十分可笑的傲慢

和自命不凡當做野蠻人對待的那些民族也像兒童一樣，能夠理解服飾的高度精神性。

野蠻人和嬰兒天生地嚮往著明亮的東西，五顏六色的羽毛，閃色的布料以及人為的形式的極度莊重，這表現出他們對實在事物的厭惡，也不自覺地證明了他們的靈魂的非物質性。讓那些像路易十五（他不是真正的文明的產物，而是野蠻復現的產物）的人倒楣吧，他們居然墮落到了只能欣賞自然的單純[42]的程度！

因此，時裝式樣應該被看做是理想的趣味的一種徵象，這種理想在人的頭腦中漂浮在自然的生活所積聚的一切粗俗、平庸、邪惡的東西之上，應該被看做是自然的一種崇高的歪曲，或更確切地說，應該被看做是改良自然的一種不斷的、持續的嘗試。

所以，人們曾經合乎情理地指出，所有的時裝樣式都是迷人的，就是說，相對而言是迷人的，每一種都是一種朝著美的或多或少成功的努力，是一種對於理想的某種接近，對這種理想的嚮往使人的不滿足的精神感到微微發癢。但是，假使人們想很好地領略一番的話，那就不應該把時裝看做死的東西，否則就跟欣賞掛在舊貨商的櫃子裡

《在陽台上》（Espagnoles au bacon），康士坦丁‧居伊作。

42
人們知道，杜巴里夫人（Mme Dubarry）不想接待國王的時候，就搽胭脂。這是一個足夠的標誌。她就這樣關上了自己的大門。她用美化自己嚇退了信奉自然的君王。——原注

像聖巴泰勒米的皮膚一樣鬆弛、沒有生氣的破衣服沒什麼兩樣了。應該想像穿著它們的美麗女人給了它們活力和生氣。惟其如此，人們才能理解其意義和精神。如果你們覺得「所有的時裝樣式都是迷人的」這一警句過於絕對而感到不快，那你們就說「所有的時裝樣式都理所當然是迷人的」吧，你們肯定是沒有錯的。

一個女人完全有權利一心一意要顯得神奇和超自然，她這樣做甚至是履行了某種義務。她應該驚人，應該迷人。作為偶像，她應該包上金子讓人崇拜。因此，她應該向各種藝術借用使自己超越自然的手段，以便更好地征服人心和震驚精神。如果成功是肯定的，效果是不可抗拒的，那麼詭計和手法盡人皆知也沒有什麼關係。從以上的論述中，哲學的藝術家將不難發現，各個時代的女人為了鞏固和神化（姑且這樣說）她們的脆弱的美而運用的各種做法都是合理的。其例不勝枚舉，但是，我們且只說說我們的時代庸俗地稱為化妝的這件事吧。使用香粉搽面，這曾遭到天真的哲學家們如此愚蠢的咒罵，使用的目的和效果在於使自然過度地灑在臉上的各種斑點消失，在痣

和皮膚顏色之間創造出一種抽象的協調，這種協調和緊身衣產生的協調是一樣的，這就立刻使人接近了雕像，也就是說，接近了一種神聖的、高級的生命，這誰看不到呢？至於說人為地把眼圈塗黑，把兩頰的上部搽上胭脂，儘管其使用出於同一原則，出於超越自然的需要，但效果卻是為了滿足一種完全相反的需要。紅和黑代表著生命，一種超自然的、非常的生命，那個黑圈使目光更深邃更奇特，使眼睛看起來更像朝著無限洞開的窗戶；紅則使顴頰發亮，更增強了瞳仁的明亮，給一個女性的美麗面孔增添了女祭司的神秘情慾。

因此，請聽明白，在臉上塗脂抹粉不應該用於模仿美的自然和與青春爭高低這種庸俗的、不可告人的目的。再說人們已經注意到，打扮並不能美化醜陋，而只能為美所用。誰還敢賦予藝術模仿自然這種沒有結果的功能？化妝無須隱藏，無須設法不讓人猜出，相反，它可以炫耀，如果不能做作，至少可以帶著某種天真。

對於那些人，我很樂意允許他們笨拙的嚴肅阻止他們在最細微的表現中尋找美，

《包廂》（Promenade en calèche），康士坦丁‧居伊作。巴黎：卡那瓦雷博物館藏。

允許他們取笑我的思索以及指責這些思索具有一種幼稚的莊重，他們的嚴厲的評斷動不了我一根毫毛。我只想把他們叫到真正的藝術家身旁，也叫到那些女人身旁，她們一生下來就接受了那聖火的火星，她們願意全身被這聖火照亮。

十二　女人和姑娘

這樣，G先生就把在現代性中尋找和解釋美作為自己的任務，心甘情願地去描繪花枝招展的、通過各種人為的誇張來美化自己的女人，不管她們屬於社會的哪個階層。不過，如同在熙熙攘攘的人生中一樣，在他的作品中，不管人物的外表多麼奢華，其集團和種族的差異觀眾一望便知。

有時是一些上流社會的年輕姑娘，她們坐在包廂裡，就像肖像畫嵌在畫框中，光彩奪目，劇場中漫射的光照在她們的眼睛裡、首飾上和肩頭，又反射回來。她們有的

《西班牙式折扇》（Espagnoles à la l'éventail），
康士坦丁・居伊作。巴黎：裝飾藝術博物館藏。

莊重嚴肅，有的一頭金黃色的頭髮，漫不經心，有的帶著一種貴族的無憂無慮展示出早熟的胸脯，有的則天真地袒露出男孩似的乳房。她們用扇子遮住牙齒，目光茫然或專注，她們像裝作在聽話劇或歌劇一樣做作和一本正經。

有時，我們看到一些文雅的家庭在公園的小徑上懶洋洋地散步，女人神情安詳地拖在丈夫的手臂上，後者莊重滿意的神氣說明他已發達致富，頗為自得。這裡，豪華的外表取代了高貴的優雅。瘦削的小女孩穿著肥大的裙子，舉止風度活像小女人，她們跳繩，滾鐵環，或是在露天裡相互拜訪，重複著父母在家裡演出的喜劇。

一些從下層社會浮上來的小劇場的姑娘，因終於出現在腳燈的光亮之中而感到自豪，她們苗條、纖弱，還在少年，用處女的病態的身軀抖動著荒唐的戲裝，那戲裝不屬於任何時代，卻成為她們快樂的源泉。

在一間咖啡館門口，從前後照得雪亮的窗戶上，靠著一個大傻瓜，他的風雅全靠裁縫和理髮師；他的情婦坐在他身邊，腳放在那個不可少的小凳上，這個下流女人要

《沒有一個靈活的》（d'un pas leste），康士坦丁·居伊作。

說像個貴婦可幾乎什麼也不缺（這個幾乎什麼也不缺，就是幾乎有一切，這就是高雅啊）。像她那漂亮的伴侶一樣，她的小嘴也被一支不成比例的雪茄佔滿了。這兩個人什麼也不想。但是能肯定他們在看什麼嗎？除非這兩個愚蠢的那喀索斯觀望人群就像看著一條映出他們的面影的河一樣。實際上，他們存在著與其說是為了觀察者的樂趣，還不如說是為了自己的樂趣。

現在，瓦朗蒂諾、卡西諾、普拉多（過去的提沃里、意達里、佛里、帕佛）打開了充滿了光和動的長廊，在這些亂糟糟的地方，遊手好閒的青年人可以大顯身手。一些女人很排場地讓裙子的後擺和披肩的尖端拖過地面，她們把時裝誇張到敗壞其風致的程度，也因此破壞了時裝的意圖。她們走來走去，睜開一雙動物似的驚奇的眼睛，裝作什麼都不在眼裡，其實卻什麼也沒有放過。

在極其明亮的背景上，或者在北極光的背景上，紅色的，橙色的，硫色的，粉紅的（粉紅透露出一種陶醉於輕薄的觀念），有時是紫色的（修女喜愛的顏色，在天藍

《妓院老闆》，康士坦丁・居伊作。

《蕩婦》，康士坦丁‧居伊作。

色帷幔後面的熄滅的火炭），在這種神奇的、以不同的方式模仿著孟加拉的炎熱的背景上，升起了可疑的美的千變萬化的形象。這裡是威嚴的，那裡又是輕浮的；時而苗條，甚至纖細，時而龐大；時而小巧，閃閃發光；時而笨重，碩大無朋。它創造了一種挑釁式的野蠻的優雅，或者說它多少成功地追求著一種在更高級的社會階層中流行的單純。它前進著，輕輕掠過，跳著舞，穿著繡花的裙子滾動著，那裙子既是它的台座又是它的平衡器。它戴著帽子，凝目而視，活像畫框中一幅肖像。它很好地體現了文明中的野蠻。它有它的來自惡的美，總是沒有靈性，但有時卻有一種裝飾憂鬱的疲倦的色彩。它望著天際，像是一頭猛獸，有著同它一樣的迷惘，一樣無精打采的分神，有時也有著一樣的神情的專注。這是一種在規矩社會的邊緣流浪的放蕩不羈的人，他的一生是詭計和戰鬥的一生，其平庸勢必要從華麗的外表下面表現出來。人們可以恰當地把不可模仿的大師拉布亞的這些話用在他的身上：「在某些女人身上有一種人為的高貴，它取決於眼睛的活動、神情及走路的姿態，但它行之不遠，僅此而

214

《交際花》，康士坦丁‧居伊作。

在某種程度上，對交際花的看法可以用於女演員，因為她也是一種炫耀的造物，是公共快樂的物件；但在後者，征服和獵獲具有一種更高貴、更屬精神的性質。她要獲得普遍的寵愛，不僅要憑藉純粹的肉體美，而且要憑藉一種最為罕有的才能。如果說女演員在一方面接近交際花，她在另一方面卻也接近詩人。我們不要忘記，除了自然美甚至人工美之外，每個人都有一種職業的習慣，有一種特性，這種特性可以表現為肉體的美，但也可以表現為某種職業的美。

在這個倫敦生活和巴黎生活的巨大畫廊裡，我們遇見了浪蕩的女人和各階層的反抗的女人的不同典型。首先是妓女，她在年華初放的時候，追求貴族氣派，以青春和奢華自豪，她用盡了全部才能和心思，用兩個手指輕輕地提起飄動在她四周的緞、綢或絨的寬大衣襬，向前邁出她的失足，那雙鞋裝飾得過分，要不是整個裝束稍許有些誇張的話，真足以洩露她的身份。沿著階梯而下，我們來到被禁錮在下流場所的那些

已。」

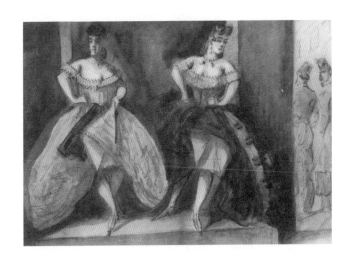

《士兵的女人》，康士坦丁·居伊作。

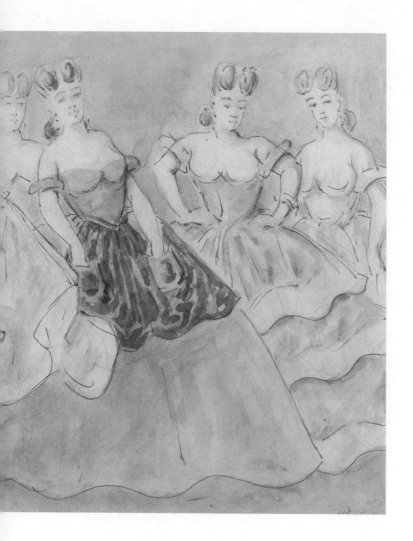

《不潔》（Impures），康士坦丁・居伊作。巴黎：卡那瓦雷博物館藏。

奴隸身邊，那些場所常被裝點成咖啡館的樣子，不幸的女人們被置於最慳吝的監護之下，她們自己一無所有，甚至被當做美的調味品的那些古怪的首飾也不歸她們所有。

在這些人中，有一些是無邪的、畸形的自命不凡的榜樣，她們的頭腦和大膽抬起的目光中有著明顯的生存（實際上那是為了什麼呢？）的幸福。有時候她們不經尋找就發現了大膽和高貴的姿勢，這種姿勢會使最挑剔的雕塑家喜出望外，假使現代的雕塑家有勇氣、有才智在各處甚至在泥淖中搜羅高貴的話；有時候她們則陷入絕望，神情沮喪，像醉鬼一樣無精打采，顯出一種男性的厚顏無恥，用抽煙消磨時光，懷著東方命定論的順從。她們躺臥在沙發上，裙子前後彎成兩個扇形，或者坐在椅子上，腳搭在小凳上；笨重，鬱悶，乖戾，眼圈因燒酒而發黑，前額因固執而鼓起。我們下到

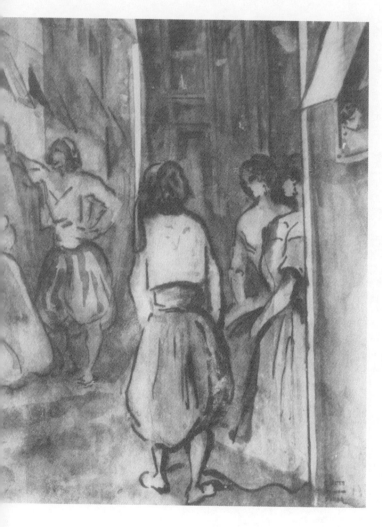

《斯坦布爾的街道上》，康士坦丁·居伊作。

螺旋形樓梯的最下一層，直到拉丁諷刺詩人[43]所說的 foemina simplex[44]。我們立刻看到，在酒氣和煙霧交織一片的背景上，呈現出了因肺癆而發紅的乾瘠的皮肉，或者脂肪積蓄而成的圓滾滾的軀體，這種懶散的醜惡的健康。在一個煙霧騰騰、金光閃閃、肯定缺乏貞潔的混亂地方，一些令人毛骨悚然的美女和活玩偶在騷動，在抽搐，她們孩子般的眼睛中射出陰森可怖的光；然而，在擺滿酒瓶的櫃檯後面有一個趾高氣揚的悍婦，頭上包著骯髒的頭巾，那魔鬼似的尖兒把陰影投在牆上，使人想到一切奉獻給惡的東西都肯定是長角的。

實際上，我不是為了討好讀者更不是為了得罪讀者才在他們面前展示這些形象的，無論是哪一種情況，對讀者來說都是有失恭敬；使這些形象珍貴並且神聖化的，是它們產生的無數的思想，這些思想一般地說是嚴峻的、陰鬱的。但是，如果偶爾有個冒失的人試圖在 G 先生的這些分散得幾乎到處都是的作品中尋找機會來滿足一種不健康的好奇心，那我要預先好心地告訴他，他在其中找不到什麼可以激起病態想像力

的東西。他只會遇到不可避免的罪孽，也就是說，隱藏在黑暗中的魔鬼的目光或在煤氣燈下閃光的梅莎麗娜[45]的肩膀；他只會遇到純粹的藝術，也就是說，惡的特殊美，醜惡中的美。順便再說一遍，從這大雜燴中產生出來的一般感覺甚至包含著比滑稽更多的憂鬱。使這些形象具有特殊美的，是它們的道德的豐富性。它們富於啟發性，不過是殘酷的、粗暴的啟發性，我的筆雖然習慣於和造型的表現搏鬥，可能也表達得不夠。

十三　車馬

這樣，雖有無數的分岔阻斷，high life and low life[46] 的這些長長的畫廊仍舊繼續

43 指拉丁諷刺詩人朱文納（Juvenal，約60─約140）。
44 拉丁文，孤獨的女人。
45 Messaline，羅馬皇后，死於西元四十八年，以淫蕩著稱。
46 英文，上流生活和貧苦生活。

著。讓我們遷移到另一個世界去一會兒吧，它即使不純潔，至少也是更講究的；讓我們呼吸些香氣吧，它也許不是更有益於健康，但它更精緻。我已經說過，G先生的畫筆像歐仁‧拉米的一樣，非常適於表現浪蕩作風的排場和花花公子習氣的風雅。他對富人的姿態很熟悉，他可以輕輕一筆就萬無一失地表現出目光、舉止和姿勢的堅定，在有特權的人中，這種堅定是來自幸福中的單調。這一系列特殊的畫在千百種面貌下再現了運動、跑馬、打獵、林中散步諸事，傲慢的ladies[47]，纖弱的misses，她們用一隻手穩穩地牽著駿馬，這些馬線條純淨，令人讚歎，也像女人一樣妖豔、炫目、任性。

因為G先生不僅熟知一般的馬，也成功地致力於表現馬的有個性的美。時而是暫時的休息，也可以說是許多車子安營紮寨，一些身段苗條的年輕人和穿著時令允許的奇裝異服的女人坐在墊子上、座位上、公共馬車上觀看遠處的賽馬；時而一個騎馬的人在以自己的方式致敬。車子一輛敞篷四輪馬車旁優雅地飛奔，他的馬騰躍起來，像是在以自己的方式致敬。車子在明暗掩映的小徑上一溜兒小跑，仰臥的美人像躺在小船裡，神情怠惰，她們模模糊

糊地聽著落進耳中的甜言蜜語，懶洋洋地兜著風。

毛皮或細布衣服一直擁到下頦，像浪花一樣從車門上方湧出來。僕人們僵硬筆直，死氣沉沉，千人一面，總是那種單調的、沒有特點的人頭像，滿臉奴性，又守時又守紀律，他們的特點就是一點兒特點也沒有。背景上，是樹林，翠綠或發紅，塵土飛揚或暗淡無光，依時間和季節而定。他畫的退隱地充滿了秋霧、藍影、黃光和霞光，或者一道薄光像劍一樣劈開黑暗。

如果有關東方戰爭的無數水彩畫還沒有向我們展示出 G 先生作為風景畫家的力量，那上述這些畫肯定足夠了。不過這裡不再是克里米亞被蹂躪的土地，也不再是博斯普魯斯海峽的戲劇性的海岸了。我們又見到那些熟悉親切的風景了，它們成了一座大城市四圍的裝飾，光線產生的效果是一個真正浪漫派的藝術家所不能輕視的。

《車馬行進》（Promenade en calèche），康士坦丁・居伊作。巴黎：裝飾藝術博物館藏。

還有一個在此指出並非無用的優點，那就是熟知馬具和車具。G先生畫各式各樣的車，就像一位完美的海景畫家畫各式各樣的船一樣細緻和得心應手。他畫的車具完全是正規的，所有部件均各得其位，無須修正。不管處於什麼態勢，不管跑得多麼快，一輛車和一條船一樣，從運動中獲得一種神秘而複雜的風致，那是很難速記下來的。藝術家的眼睛所得到的愉快似乎來自船或車這種已經如此複雜的東西在空中依次地、迅速地產生出來的幾何圖形。

我們肯定可以打賭，用不了幾年，G先生的畫就會成為文明生活的珍貴檔案。他的作品將為收藏家所尋求，就像德布古、莫羅、聖多班、卡勒·維爾內、拉米、德維里亞、加瓦爾尼以及所有傑出藝術家的作品一樣，他們雖然只畫了些通俗的和漂亮的東西，也同樣以各自的方式成為嚴肅的歷史學家。他們中有好幾位甚至為漂亮的東西；有好幾位有意地磨光了犧牲得過多，有時在作品中引入一種與主題不合的古典風格。G先生不如他們靈巧，但他保留棱角，鏟平了生活的不平，減弱了那些閃爍的光亮。G先生不如他們靈巧，但他保留

了一種屬於他自己的長處：他心甘情願地履行了一種為其他藝術家所不齒的職能，而這種職能尤其是應由一個上等人來履行的。他到處尋找現實生活的短暫的、瞬間的美，尋找讀者允許我們稱之為現代性的特點。他常常是古怪的、狂暴的、過分的，但他總是充滿詩意的，他知道如何把生命之酒的苦澀或醉人的滋味凝聚在他的畫中。

只要那裡有一種激情：波德萊爾論漫畫

De l'essence du rire
Quelques caricaturistes français
Quelques caricaturists étrangers
Le Peintre de la vie moderne

作者	夏爾·波德萊爾（Charles Baudelaire）
譯者	郭宏安
總編輯	富察
責任編輯	徐明瀚
行銷企劃	蔡慧華
封面、版型設計	黃子欽
內文排版	宸遠彩藝
社長	郭重興
發行人兼出版總監	曾大福
出版編輯	八旗文化
發行	遠足文化事業股份有限公司
地址	23141 新北市新店區民權路 108-3 號 6 樓
電話	02-2218-1417
傳真	02-8667-1851
客服專線	0800-221-029
E-mail	gusa506@yahoo.com
八旗部落	http://gusapublishing.blogspot.com/
法律顧問	華洋法律事務所 蘇文生律師
印刷	成陽印刷股份有限公司
初版 1 刷	2012 年 12 月
定價	280 元

只要那裡有一種激情：波德萊爾論漫畫 / 夏爾.波德萊爾(Charles Baudelaire)作；郭宏安譯. -- 新北市：八旗文化出版：遠足文化發行, 2012.12　面；　公分

ISBN 978-986-88454-7-3(平裝)

1. 漫畫　　2.漫畫家　　3.畫論

947.41　　　　　　　　　　　　　101023208